U0031102

Public Art in Boston

公共藝術在波士頓

陳昌銘／撰文・攝影

藝術家出版社

序 人人都是公共藝術家

　　台灣整體文化美學,如果從「公共藝術」的領域來看,它可不可能代表我們社會對藝術的涵養與品味?二十世紀以來,藝術早已脫離過去藝術服務於階級與身分,而走向親近民眾,為全民擁有。一九六五年,德國前衛藝術家約瑟夫·波依斯已建構「擴大藝術」之概念,曾提出「每個人都是藝術家」;而今天的「公共藝術」就是打破了不同藝術形式間的藩籬,在藝術家創作前後,注重民眾參與,歡迎人人投入公共藝術的建構過程,期盼美好作品呈現在你我日常生活的空間環境。

　　公共藝術如能代表全民美學涵養與民主價值觀的一種有形呈現,那麼,它就是與全民息息相關的重要課題。一九九二年文化藝術獎助條例立法通過,台灣的公共藝術時代正式來臨,之後文建會曾編列特別預算,推動「公共藝術示範(實驗)設置案」,公共空間陸續出現藝術品。熱鬧的公共藝術政策,其實在歷經十多年的發展也遇到不少瓶頸,實在需要沉澱、整理、記錄、探討與再學習,使台灣公共藝術更上層樓。

　　藝術家出版社早在一九九二年與文建會合作出版「環境藝術叢書」十六冊,開啟台灣環境藝術系列叢書的先聲。接著於一九九四年推出國內第一套「公共藝術系列」叢書十六冊,一九九七年再度出版十二冊「公共藝術圖書」,這四十四冊有關公共藝術書籍的推出,對台灣公共藝術的推展深具顯著實質的助益。今天公共藝術歷經十年發展,遇到許多亟待解決的問題,需要重新檢視探討,更重要的是從觀念教育與美感學習再出發,因此,藝術家出版社從全民美育與美學生活角度,在二〇〇五年全新編輯推出「空間景觀·公共藝術」精緻而普羅的公共藝術讀物。由黃健敏建築師策劃的這套叢書,從都市、場域、形式與論述等四個主軸出發,邀請各領域專家執筆,以更貼近生活化的內容,提供更多元化的先進觀點,傳達公共藝術的精髓與真義。

　　民眾的關懷與參與一向是公共藝術主要精神,希望經由這套叢書的出版,輕鬆引領更多人對公共藝術有清晰的認識,走向「空間因藝術而豐富,景觀因藝術而發光」的生活境界。

Contents

目次

4 序：人人都是公共藝術家（編輯部）

6 第 1 章
前言

16 第 2 章
波士頓的公共藝術

　17　第 1 節　波士頓公共藝術沿革
　18　第 2 節　布朗基金會
　24　第 3 節　波士頓公共藝術賞析
　　　　　　　（1）都會區作品／24
　　　　　　　（2）伊斯波特公園／52
　　　　　　　（3）波士頓女性紀念碑／59

66 第 3 章
劍橋市的公共藝術

　67　第 1 節　劍橋市公共藝術沿革
　77　第 2 節　劍橋市公共藝術賞析
　　　　　　　（1）富蘭克林街公園／77
　　　　　　　（2）都市花園／83
　　　　　　　（3）彩繪工務車／91
　　　　　　　（4）消防員壁畫／94
　　　　　　　（5）戴蒙波壁畫街／97

104 第 4 章
麻省理工學院公共藝術

122 第 5 章
波士頓捷運的公共藝術

　123　第 1 節　捷運紅線的公共藝術作品
　148　第 2 節　捷運橘線的公共藝術作品

154 第 6 章
結語

159 參考書目

第一章　波士頓

前言

大波士頓都會區的公共藝術作品就超過兩百五十件，提供當地社區居民另類的文化深度。士頓有「美國雅典」之稱，總是給人感覺有無比的歷史價值，其公共藝術相當地豐富且多元。

波士頓（Boston）是一個現代與古典交織相會的城市，位於美國東北新英格蘭區，從一六三〇年的一個小鎮，發展到現在是一座科技、經濟、文學重鎮，呈現出不同的風貌。波士頓總是給人感覺有無比的歷史價值，在現代的城市發展過程中扮演極為重要的角色：從艾莫利斯的帶狀公園（Emerald Necklace）、全美興建的第一條地下鐵、最早的地鐵公共藝術計畫、國際知名的哈佛大學、麻省理工學院、著名醫院的設立、專業運動球隊的組織，甚至從一九九一年開始世界矚目的「大鑿計畫」（Big Dig）等，更添加了這個城市與眾不同多元的面貌。

波士頓有「美國雅典」之稱，其公共藝術範圍相當的豐富多元。拜歷史之賜，波士頓都會區的公共場所，傳統史蹟塑像到處林立，這與美國是多元種族有關，不同種族間的融合，必須藉由創造個人式的英雄主義，加強彼此間的凝聚力。因此，開國元老、詩人、市長、棒球隊老闆的雕塑四處可見，真是琳琅滿目。當然這些與公共空間對話的作品，藝術家大都以歷史脈絡為出發點，透過美感藝術的手法，表現所要傳達的歷史訊息。相對都會區外的鄰近城鎮，公共藝術作品，較沒有都會區歷史古蹟的包袱，因而呈現較自由的風格，其中以劍橋市（Cambridge）的公共藝術最具現代的特色和多樣性，提供當地社區居民另類的文化深度。

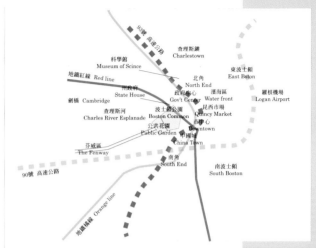

大波士頓都會區公共藝術作品的分布，從東邊的濱海區（Water Front），到西邊的布魯克林鎮（Brooklyn）；從北邊的里維爾（Revere）向下延伸到南角（South End），所包含的公共藝術作品超過兩百五十件。在兩條高速公路相繼地下化後，更有一些地標的建築物，將成為地景藝術的指標，也使波

波士頓大都會區鄰近區域圖（上圖）

波士頓是查爾斯河畔的科技、經濟、文學重鎮。（下圖）

古典風貌的基督教
科學教堂（上圖）

波士頓市區古蹟導
覽路線的標誌
（右圖）

紅襪隊棒球場前的
銅塑雕像，真人大
小尺寸。（右頁圖）

士頓景觀呈現另一新的風貌。

以都會區的核心開始，永久性
公共藝術從城市中的大樓、
地下鐵、校園，進而延伸
至劍橋市與鄰近的郡、
縣區域，即使鄉鎮人行
道上的小綠地，藝術
品的種類也豐富且多
樣性，從自然風力的
動態雕塑、陶板、抽
象的焊接鐵件、壁畫、
傳統的塑像、互動式的裝
置藝術，在在呈現其獨特的
趣味與風格。

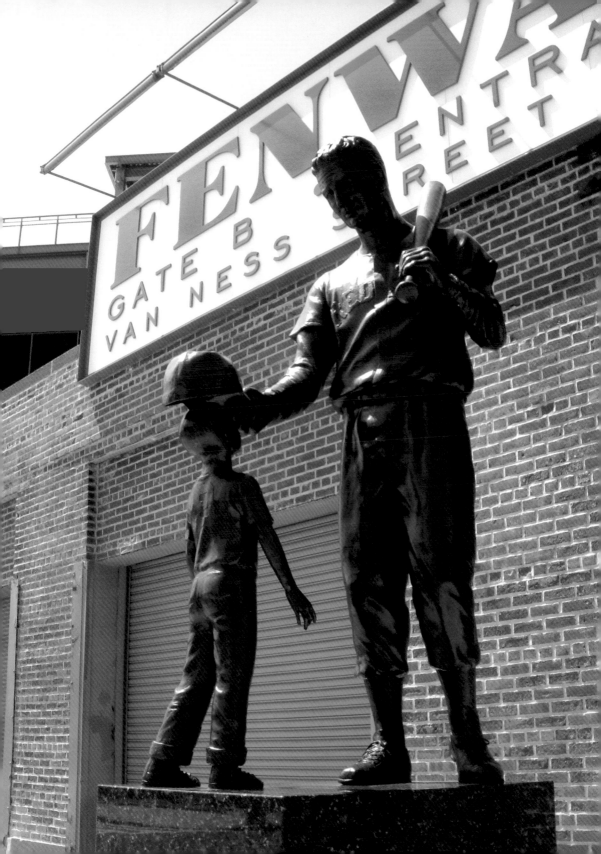

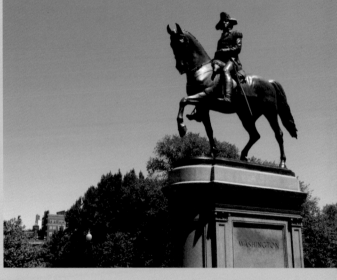

兒童博物館旁的奶瓶建築造形（左上圖）

波士頓市中心到處可見的古蹟（左下圖）

皮提斯基（Andrzei P. Pitynski） 游擊隊 生鐵 1979
位於波士頓公園內的這件雕塑，是波蘭藝術家皮提斯基的作品，表現三位為堅持自由而戰、
疲憊不堪的游擊隊員。因為表現手法非常傳神，常引發遊客對史實的好奇。（右上圖）

騎在馬背上的喬治華盛頓，是典型的英雄式塑像。（右下圖）

翰考克大樓，波士頓最高的地標，為貝聿銘所設計。（左頁圖）

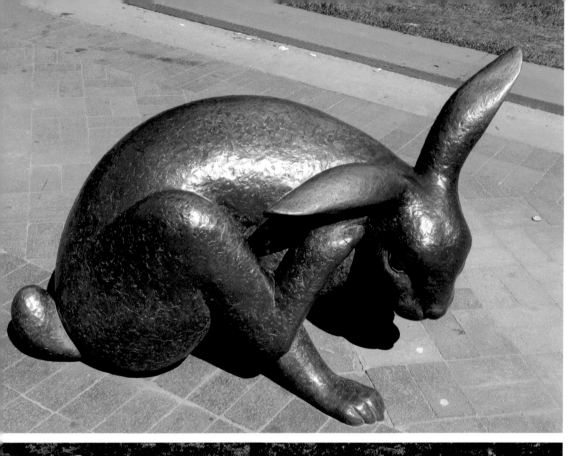
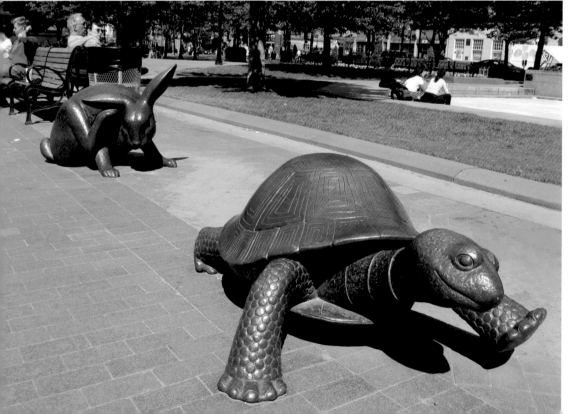

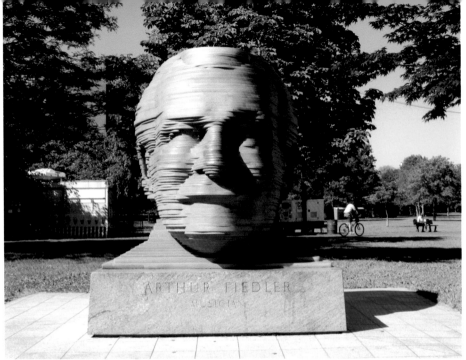

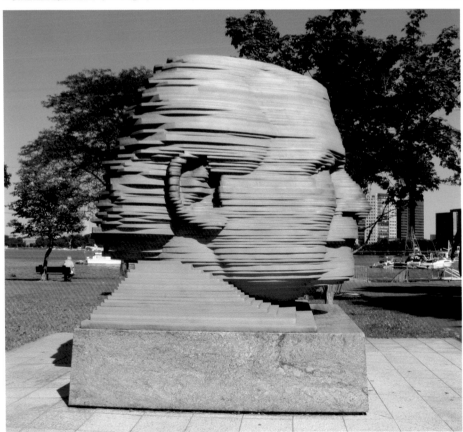

勳恩的〈烏龜與野
兔〉是波士頓運動
協會為慶祝波士頓
馬拉松競賽100週年
所設置的公共藝
術。（左頁上圖）

勳恩（Nancy Schön）
烏龜與野兔 1994
青銅 龜兔賽跑的
童話故事在人潮往
來的考伯利公園
（Copley Place）中熱
絡的展開。（左頁
下圖）

哈姆拉克（Ralph
Hemlock）
小提琴手費德勒頭
像（Arthur Fiedler）
1984 鋁板
高190cm
查理斯河河畔步道

這座由鋁板所切割
堆疊出造形頭像，
是紀念波士頓著名
的管弦樂團指揮兼
小提琴手，感謝他
將音樂帶到戶外，
每年夏天在河畔舉
辦露天音樂演奏
會。（本頁二圖）

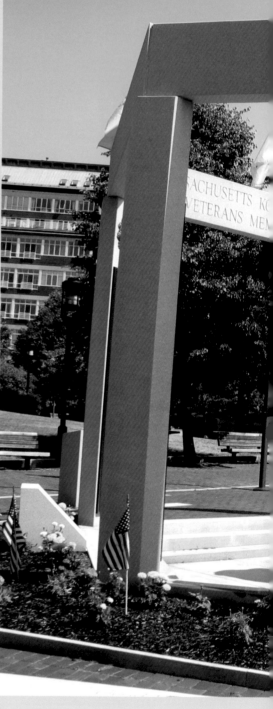

連納德橋非對稱式的懸吊設計（上圖）

崔（Howard Ben Tre） 注入式噴泉 1992 青銅、大理石 高1500cm，直徑76cm
這座位在南方廣場上的噴泉，有著渾圓的造形。（下圖）

舒爾、阿秀爾及天光工作室（Robert Shure, Moise Altshuler & Skylight）
麻州韓戰紀念碑（Massachusetts Korean War Memorial）
青銅、韓國大理石 高度280cm 1993 查思斯鎮海軍基地

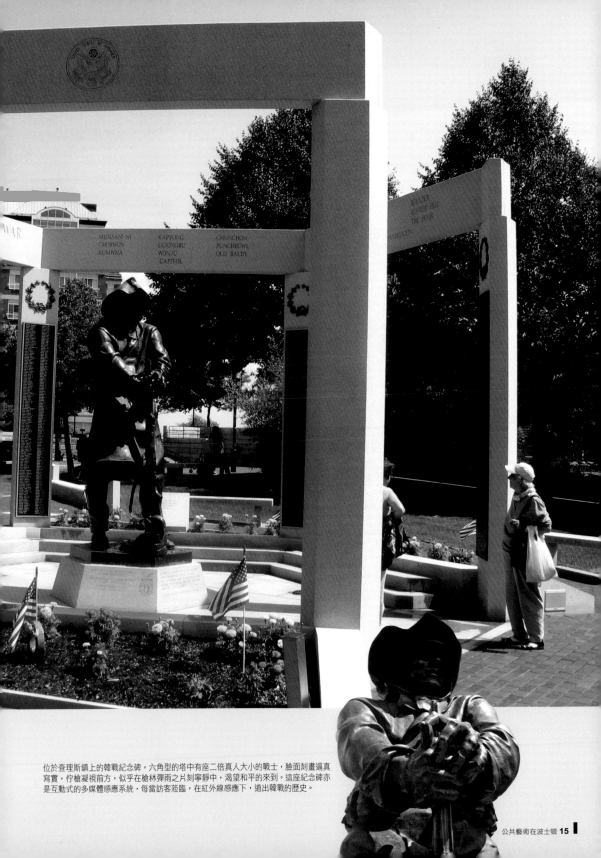

位於查理斯鎮上的韓戰紀念碑，六角型的塔中有座二倍真人大小的戰士，臉面刻畫逼真寫實，佇槍凝視前方，似乎在槍林彈雨之片刻寧靜中，渴望和平的來到。這座紀念碑亦是互動式的多媒體感應系統，每當訪客蒞臨，在紅外線感應下，道出韓戰的歷史。

第二章

波士頓的公共藝術

公園等公共設施。不動產公司為了提高土地價值乃與藝術家合作，藝術家因而有一展長才的機會，彼此各取所需……。在法令下私人公司可以承租這些開放空間的土地，但必須設立釋放出的土地空間必須重新規劃，也帶動不動產的價格。

波士頓公共藝術設置的經費來源，大都由布朗基金會贊助。從一九七八年開始，已完成二一六個案子。另外，「大饗計畫」

第一節　波士頓公共藝術沿革

波士頓到處充滿歷史文物，人文藝術氣息濃厚，由於學術與科技兼顧，許多新興建築與傳統建築並存，形成獨特的風格與美麗的景象。當然這些美景部分來自該市的文化古蹟，更重要的是波士頓有一個官方藝術機構──波士頓藝術委員會（Boston Arts Council），負責統籌規劃城市中的公共空間。波士頓藝術委員會成立於一八九○年，是美國歷史最悠久的地方級官方藝術委員會，主要任務是審核公共藝術的設置、管理、維護等事項，將藝術作品交織於都會市民日常生活中，提供有別於美術館或畫廊的藝術饗宴，將公共藝術作品與日常生活經驗融合，透過這些公共藝術作品的賞析，提升環境裡生活質感，在大波士頓都會區執行得相當成功。

波士頓的公共藝術於廿世紀八、九○年代如同美國其他城鎮一樣，有「百分之一藝術」（One-Percent for Arts）條例，但是一九九○年州政府內的一件作品，引起軒然大波，因而被迫於一九九○年終止。當初十萬美元

波士頓市中心大樓上新藝術時期的雕刻作品

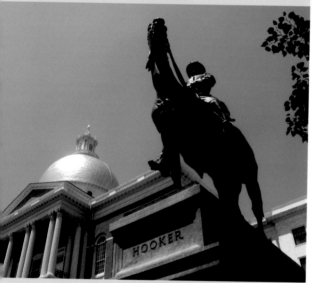

新興的建築與文化古蹟交互並存（上圖）
麻州政府大廳圓頂（下圖）

的設置經費，裝置後產生安全上的問題，所以市府再花一筆金額保護〈城市之鐘〉這件作品，原本空間開放的州政府中庭，加裝安全措施後，變成密不透風的大溫室，有人稱該空間是一所監獄，有浪費公帑之嫌，因而議會通過終結百分之一的公共藝術設置條例。目前波士頓公共藝術設置的經費來源，大都由布朗基金會（Browne Fund）贊助，但仍由波士頓市府藝術委員會把關執行。

第二節　布朗基金會

一九六〇年代後期由於都市重新規劃，波士頓市中心增加了不少高聳的建築物及上千個新工作，可悲的是經濟繁榮後，人們的生

費舍爾（Ronald M.
Fischer） 城市之鐘
1990 複合媒材
州政府中庭

活空間卻變小了。少數幾個市中心的公共空間變得擁擠不堪，多年來大家忽視此一問題，直到一九七〇年代晚期，人們對公共空間的需求才受到重視。布朗基金會因應而生，成立的目的是為美化波士頓的公共空間。

從一九七八年開始，這個基金會已經在波士頓地區提供超過一百二十五萬美金的經費，完成一百一十六個案子，超過百分之八十以上的經費用在贊助社區的案子，基金會期待能夠建立社區居民的共識。在波士頓，隨處可見布朗基金會所贊助的公共藝術，從

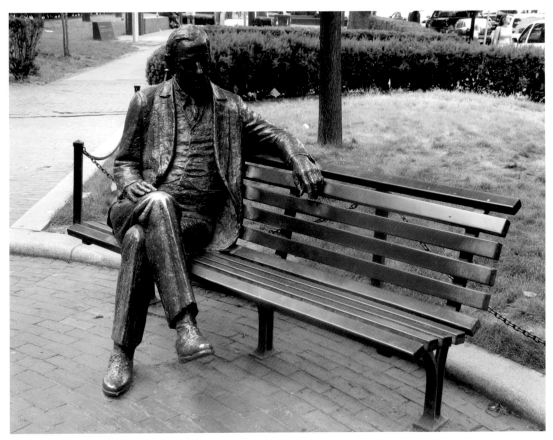

柯爾立（James Michael Curley）的雕像，郵政廣場（Post Office Square）的紀念公園，波士頓南角的它伯門（Harriett Tubman）公園，布朗先生遺留的慈善事業對波士頓公共藝術實在是功不可沒。

　　布朗基金會的創始人，愛華德‧布朗（Edward Ingersoll Browne），一八三三年出生於波士頓，在波士頓的拉丁學校及哈佛大學受教育，畢業後從事律師工作，他深信個人改造（Personal Improvement）的理念，認為有職責幫助他人，使別人的日子過得更好。所以他的遺囑將遺產三分之一創設一個基金會，以改善波士頓的公共空間，其餘的則平分給哈佛大學及麻州眼科及耳科醫院。一九七五年，大約四百萬美金的布朗財產贈予波士頓市府，成立布朗基金會。同年，布朗基金會按市府的法令成立基金會信託人。委員會的運作獨立於市府之外，經費由基金會支出。進一步規定布朗基金會的委員，主要是審查所有基金會的提案，委員會成員包括資深議員、財稅人員、波士頓景觀建築協

在中國城大門外的
公園內牆面上的壁
畫。這座公園亦是
由布朗基金會出資
建造的。

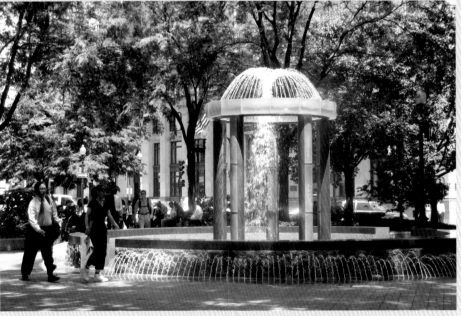

崔 北邊廣場噴泉
1992 鑄模玻璃、
青銅、花崗石、水
等

郵政廣場

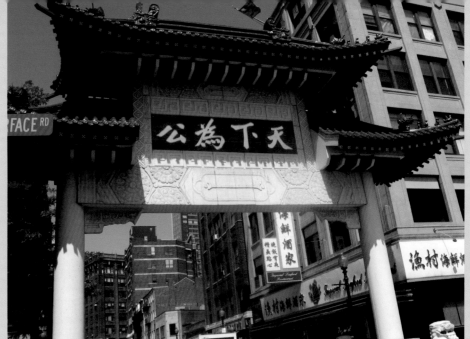

波士頓的中國城是
僅次於紐約、舊金
山的美國第三大中
國城,中國城象徵
性的傳統牌坊「天
下為公」,建於1982
年,是老美喜愛拍
照留念的景點。

卡洛(Anthony Caro)
平扁約克(York Flat)
1974

這件以鋼板為材的
巨大雕塑,就展示
在波士頓大都會博
物館南側的入口。

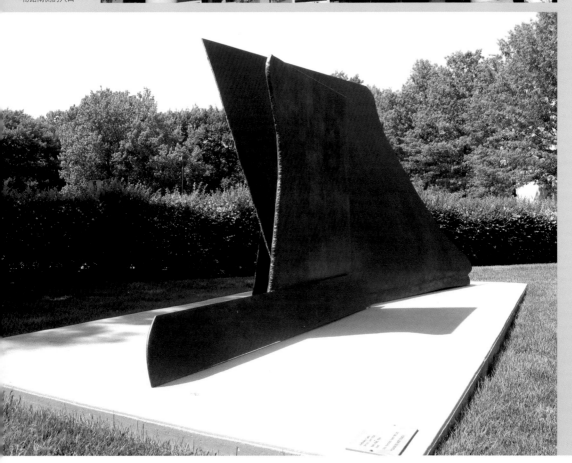

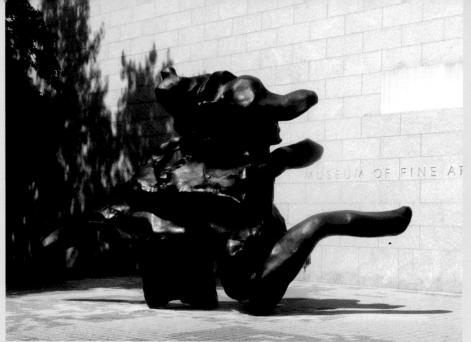

杜庫寧
（W. de Kooning）
標準身材（Standing
Figure） 1969 油
土模型 1984 翻
銅

置於波士頓大都會
博物館南側入口
處，其突梯的外
形，卻有個令人發
噱的名稱。

薛皮洛（Joel Shapiro）
無題 1997 特殊
翻銅鑄模 波士頓
大都會博物館前漢
廷頓大道上草坪

南角地鐵捷運站的
通風口

第三節　波士頓公共藝術賞析

一、都會區作品

波士頓是一座相當有歷史的城市，就公共藝術品設置的種類而言，早期以位在公園的傳統雕塑占大部分。就材料而言，人像藝術家們大都以銅為素材，這種材質也比較合乎這個古典都市的意象；現代雕塑則使用鋼鐵、大理石等素材來表現。由於選擇這類持久性的材質，再加上市府有計畫的維護，即使十幾年以上的作品，其整體狀況仍然完好如新。都會區公共藝術作品設置範圍相當廣泛，在此介紹的作品範圍大致以市區附近戶外設置點為主。

波士頓都會景觀藝術協會執行長雷卡多·貝利多（Ricardo D. Barreto）提供了有關大波士頓都會地區在短時間內最值得欣賞的公共藝術作品：波士頓市區的新英格蘭猶太人大屠殺紀念碑（New England Holocaust Memorial）、波士頓公園及卡門威爾斯綠色步道（Commenwealth）、劍橋市地區、捷運紅線與麻省理工學院的校園等。貝利多執行長同時也提到，若是專程來欣賞波士頓都會區的公共藝術作品，恐怕花一週的時間，都無法仔細品味這個藝術殿堂的大都會。由此可見都會區作品之的數量，已到了令人目不暇給的地步，更何況其他的鄰近市郊地區。

會、波士頓藝術委員會、公共藝術公園休閒處的委員們與出任主席的市長。基金會的組織有明確的分工，以確定基金會的功能可以徹底執行，目前波士頓都會區所設置的公共藝術，在如此運作下有不錯的成效。

位於世界貿易大樓
西棟階梯上的雕塑
〈海龍〉，由藝術家
羅思（Wendy M.
Ross）使用鐵件所
造。

　　另外，貝利多執行長也說明波士頓的公共藝術在「大瓌計畫」後，由藝術家全權負責的景觀整體設計已逐漸盛行，雖然藝術家未曾接受過專業景觀上實務性與技術能力的訓練，但與景觀建築師充分配合，讓作品與景觀合而爲一，因此提供藝術家有更大的發揮空間。他更建議藝術家們，若有興趣於公共藝術，應該修習一、二門景觀設計的課程，使自己的作品更能與整體空間關係密切的連結。

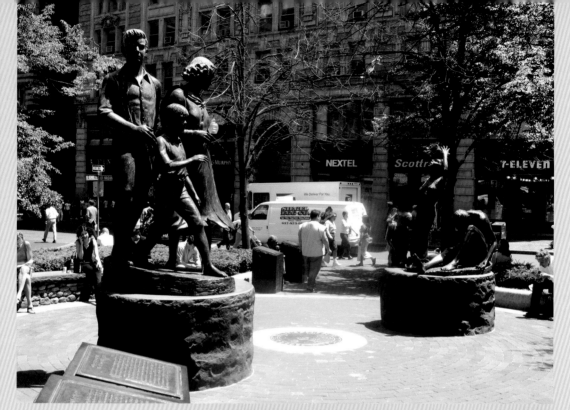

波士頓愛爾蘭飢荒紀念碑

完成於1998年，以1848年愛爾蘭20萬人移民的歷
史事件為背景，由藝術家修爾（Robert Shure）與
卡薩尼諾暨西西爾建築團隊（Tony Casendino & Co.,
Steven Cecil & Associates）設計建造。

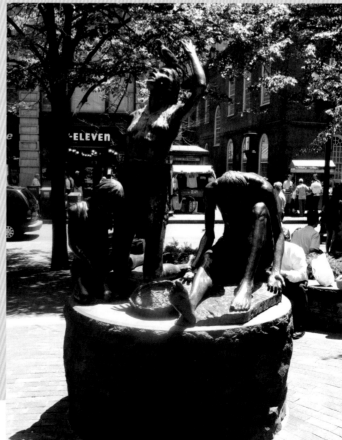

位於華盛頓街（Washington st.）及學校街（School st.）之
間自由廣場上的波士頓愛爾蘭飢荒紀念碑

(1)

作者	塞托威茲 Stanley Saitowitz
名稱	新英格蘭猶太人大屠殺紀念碑
年代	1993
材質	強化玻璃、花崗岩、不鏽鋼、水泥
尺寸	高1650cm
地點	卡門公園

　　猶太人大屠殺紀念碑位在市政府行政中心附近的卡門公園（Carmen Park），由六座現代玻璃帷幕長方柱塔組合，這座聳入天際的紀念碑象徵第二次世界大戰中，在納粹集中營被屠殺的猶太人。每一座塔四邊玻璃上都絹印七位數的號碼，象徵當時每一位猶太人在集中營刺青的編號，每座共有一百萬人，當陽光射進塔裡時，這些七位數字的編號所產生的陰彩，映照在塔下參訪者身上，就如同自己是猶太人；腳下的通氣口不定時冒出蒸汽，象徵密室裡的毒氣，令人不寒而慄。設計師透過這個整體的設計陳敘出當時殘忍屠殺的歷史事件。位在長廊兩邊走道盡頭，各有一座石碑簡述歷史背景，當看完這段猶太人悲慘的歷史事件，再穿越塔下的長廊，自己彷彿進入歷史內裡的一座猶太集中營，心中的恐懼感，就如同自己是受難者的一員，感同身受。不禁要讚嘆這位藝術家的表現手法是如此的生動熟練，透過這座地標讓往的遊客緬懷過去的歷史事件，同時希望在未來的世界，能避免類似的悲劇再度的發生。

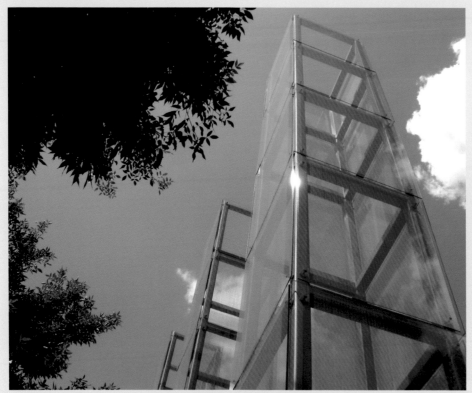

一座座聳入天際的紀念碑，是對受難人的哀悼。

七位數的號碼，象
徵當時每位戰俘在
集中營刺青的編
號。

入口處的紀念碑文

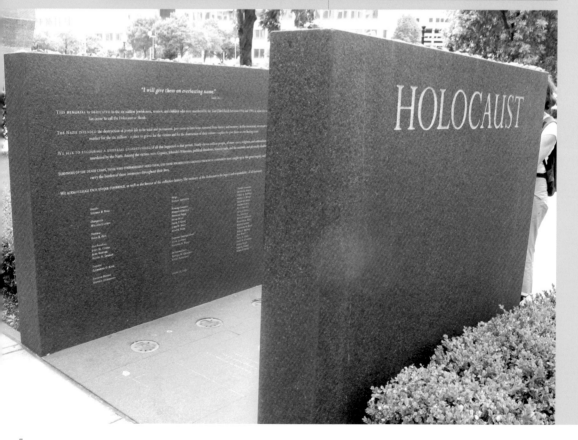

"I will give them an everlasting name."

HOLOCAUST

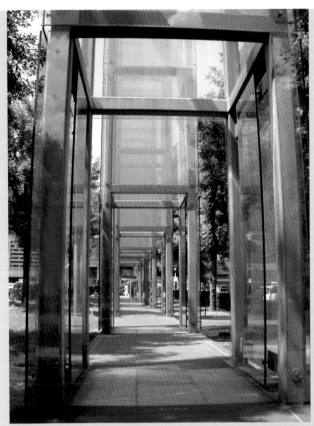

猶太人大屠殺紀念碑由六座現代帷幕玻璃不鏽鋼造形方塔所組成

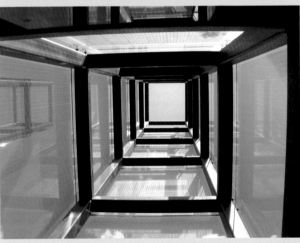

安排在貫穿帷幕玻璃長方柱塔底的蒸氣口（上圖）
以煙囪式的高塔，象徵集中營密室裡的空間。（下圖）

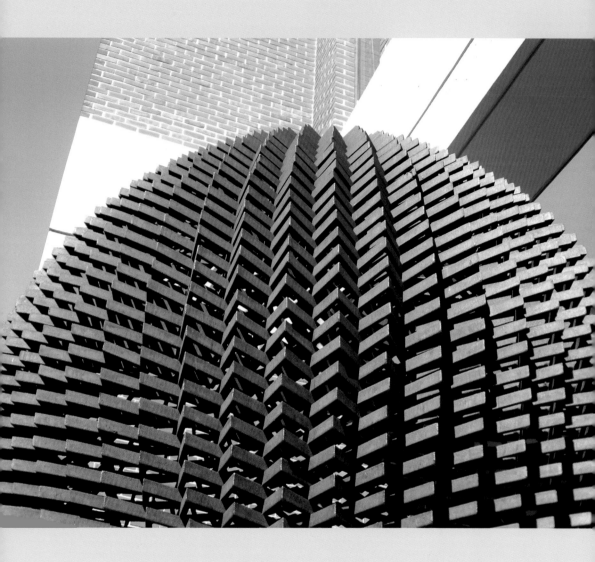

(2)

作者	杜肯（Alfred M. Duca）
名稱	電腦球體（Computersphere）
年代	1965
材質	碳鋼材質（cor-ten steel）
尺寸	直徑240cm
地點	麻州州政府中心郵局

　　作品位在州政府郵局前面，特色是藝術家運用電腦摹擬所創造的生鐵雕塑，他堅信這件作品是世界最早藉由電腦繪圖所創作的3D藝術造形，其外部的表現以運用幾何學的對稱、均衡、韻律等，呈現球體的造形，球體內部是鏤空的，由於陽光的投射，灑落於地面的陰影頗具有優雅的光感。

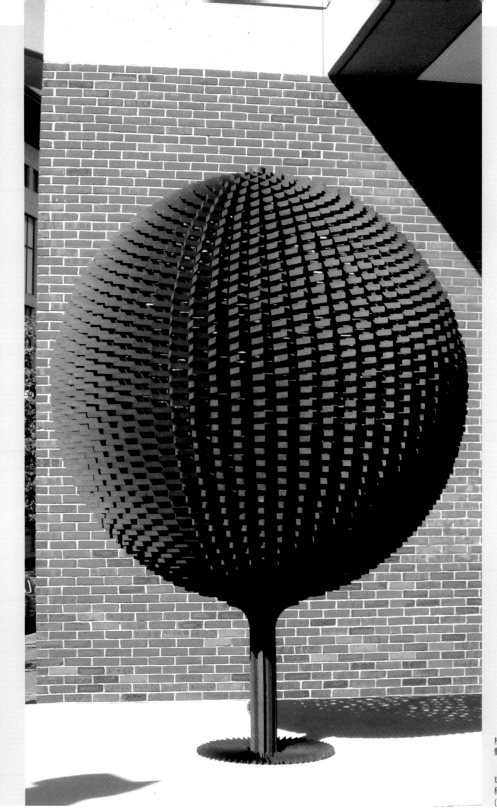

杜肯以生鐵雕塑球
體的造形全景

球體的造形細部對
稱韻律的動感
（左頁圖）

在波士頓市政府廣場上青銅雕塑的〈色摩比利〉，仿如一隻有生命的怪獸。

(3)

作者	海茲（Dimitri Hadzi）
名稱	色摩比利（Thermopylae）
年代	1966
材質	銅雕
尺寸	高度450cm
地點	市府廣場

　　位在市政府右側廣場上，豎著一座抽象的造形物，靠近這件作品，會被它怪異的外表所吸引，感覺它似乎是一隻有生命的怪獸，這就是創作者從總統甘迺迪（J.F. Kennedy）自傳中所得到的靈感：勇氣。藝術家海茲曾經在希臘、羅馬工作過，熱中於古代盔甲、傳說、文化遺跡，有時會將這些研究，轉換成造形的語言呈現在作品中。

(4)

作者	李利（*Lloyd Lillie*）
名稱	紅襪隊經理（Rre Auerbach）
年代	1985
材質	青銅
尺寸	真人大小
地點	昆西市場南側

在〈紅襪隊經理〉的雕像旁，是馬拉松長跑冠軍羅傑思的銅雕翻模的長跑鞋。

　　這銅雕塑像與二〇〇四年贏得美國職棒賽冠軍紅襪隊有密切關係，塑像座落在觀光景點昆西市場南側（Quincy Market Mall）。這位早期紅襪隊教練兼經理，棒球王國的傳奇人物，從一九八五年起穩坐在市場長板凳上，抽著雪茄，表現出若有所思的姿勢，也許正思索如何幫助紅襪隊在職棒球場上繼續奪冠吧！在這位經理的兩側，地面上另有兩件作品，一是銅雕的長跑鞋，歌頌獲得四次波士頓馬拉松長跑冠軍的羅傑思（Bill Rodgers）；另一件作品為銅雕的33號籃球鞋，歌頌波士頓籃球傳奇人物──鳥人賴利（Larry Birds）。

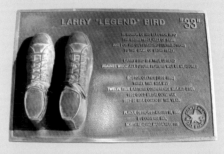

籃球傳奇人物鳥人賴利的銅雕翻模33號籃球鞋

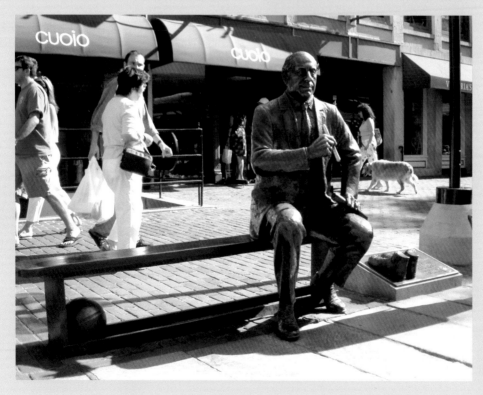

棒球王國的傳奇人物──紅襪隊經理歐別克先生（Arnold "Red", Auerbach）

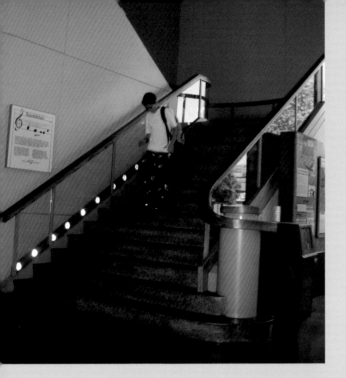

(5)

作者	堅尼（Christopher Janney）
名稱	音梯（Soundstair）
年代	1988
材質	混合電子媒材
地點	科學館內戲院大廳

　　走下階梯時，隨著腳步的移動奏出電子音樂，這是在波士頓科學館內的裝置藝術。堅尼這位藝術家在大學時就表現出過人的天分，拿到普林斯頓建築與視覺藝術雙學位，在麻省理工學院主修視覺藝術。藉由在階梯上安裝光的感應器，每當參觀的群眾上下樓梯時，觸動電子音樂的演奏，行走的快慢影響到節奏的速度，在無預警下，群眾創作出偶發的音樂演奏，正是藝術家要表現身體與音樂互動的行為藝術。

波士頓科學館內的裝置藝術——音梯，參觀的民眾在上下樓梯時，即觸動電子音樂的演奏。

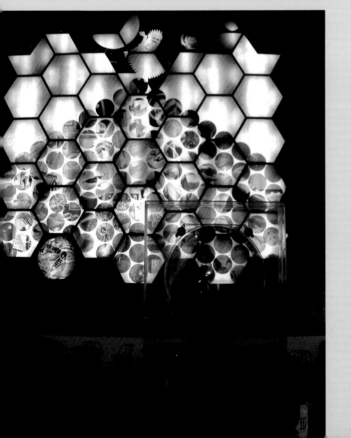

(6)

作者	烏德卡門羅
	（Austine Wood Comarow）
名稱	人類之聯繫（Human Connections）
年代	1987
材質	偏光濾鏡折射
尺寸	高820×750cm
地點	科學館內戲院大廳

　　這件作品也同樣在科學館內，位於環球（Omni）戲院大廳壁面上，是運用偏光濾鏡折射科技創造出的作品。就整組作品而言，一百四十片的透明鏡片，乍看之下似乎沒有色彩及圖案，效果類似三菱鏡色彩折射原理，透過安排在大廳走廊上，一系列轉動的偏光鏡片，將隱藏在鏡片中的圖像逐一顯現，參觀者可感受到圖像色彩的變化。這件偏光濾鏡作品的內容是講述人類溝通的發展史，由偏光濾鏡發明的廠商所贊助設立。

科學館內環球戲院大廳上，運用偏光濾鏡折射所創造的壁畫。（本頁下圖、右頁圖）

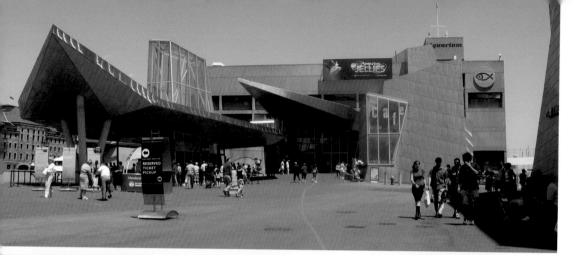

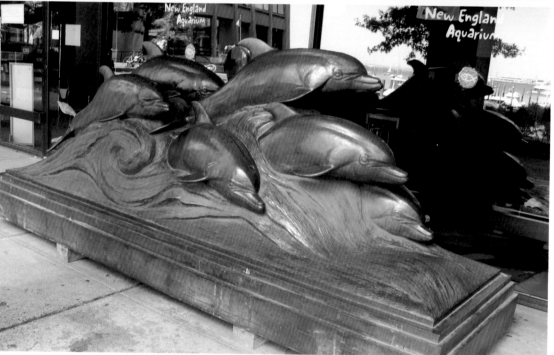

(7)

新英格蘭水族館的
門面以解構主義為
風格（上圖）

威門（Katherine
Ward Lane Weems）
海中的鯨豚　1980

這件青銅作品置於
新英格蘭水族館的
廣場上（下圖）

作者	史考窩滋—希弗（Schwartz-Silver）
名稱	新英格蘭水族館（New England Aquarium）
年代	1992
材質	不鏽鋼、強化玻璃、水泥
地點	長碼頭（Long Wharf）

位於長碼頭的新英格蘭水族館，曾經是全球最大的水族館，受到「大鑿計畫」的影響，在一九九二年加上了新衣裳，入口處新門面的外形以解構主義為風格，成為長碼頭搶眼的新地標。設計公司史考窩滋—希弗運用飛躍的帳蓬金屬的造形，傳遞波士頓進入海洋的意象，種種造形變化，代表海岸的巨岩、船體，以及冰山。這樣的組合安排更強調人類與海洋世界互相依存的關係，強化水族館的設立宗旨。

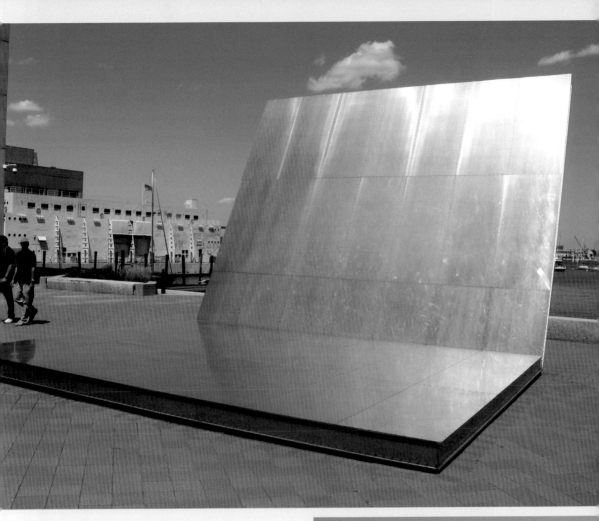

(8)

作者	薛利格（David von Shlegell）
名稱	無題（Untitled）
年代	1972
材質	不鏽鋼
尺寸	每組450×450×510cm

　　位在新英格蘭水族館旁，四面巨大高聳的鏡面是由不鏽鋼構成的藝術作品，是藝術家薛利格藉由鋼鐵結構的造形呈現美感哲學。他將這件裝置作品，連結在四周高樓環繞的空間，由於前景是蔚藍的海洋，更呈現出作品對環境空間的衝突性，訴說人類與自然環境的對立。

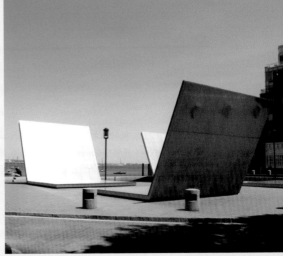

薛利格以四面巨大的不鏽鋼裝置，設在海洋前，訴說人類與自然環境的對立。

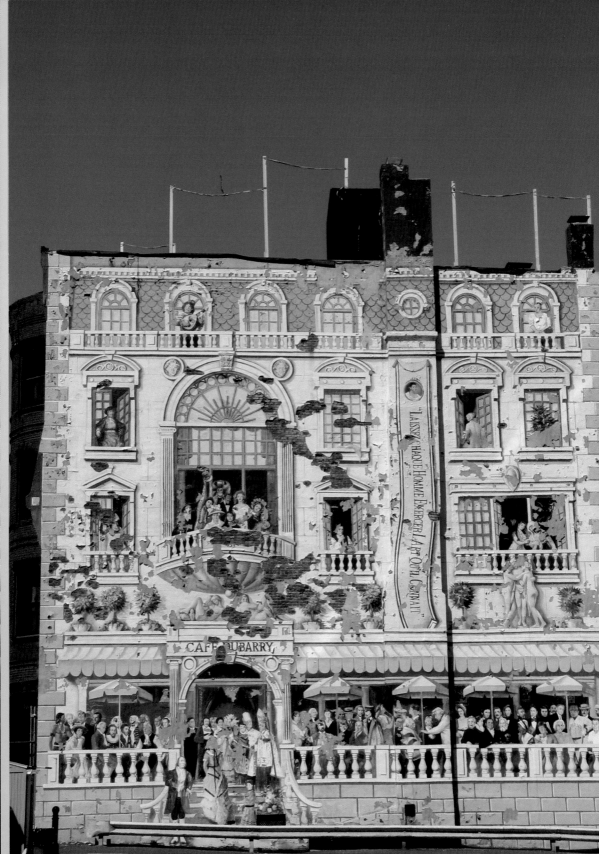

(11)

作者	偉納（Joshua Winer）
名稱	紐伯利街的壁畫（The Newbury Street Mural）
年代	1991
材質	壓克力顏料
尺寸	五層樓高

　　紐伯利街有三處著名的壁畫。這幅壁畫在紐伯利街與達蒙思（Dartmouth）街口，畫在杜巴利（Du Barry）餐廳的牆上，是波士頓家喻戶曉的壁畫。藝術家偉納運用假透視的三度空間繪畫表現方式，描繪一間餐廳內擠滿了五十位波士頓歷史上的政商名流、學者，營造出壁面餐廳熱絡的氣氛。

(12)

作者	哈斯（Richard Haas）
名稱	壁畫
年代	1977
尺寸	七層樓高
地點	建築中心西側

　　九十號公路靠近普丹修（Prudential）出口處，波士頓建築中心西側牆面上，有一幅視覺空間錯視的壁畫，由知名藝術家哈斯所繪。壁畫繪出空間錯覺，藉以吸引人的目光，其內容是一座圓頂建築，雙側是扶壁的古典建築物意象，從遠處看，平面的空間有若一棟古典建築，實在令人分不出真假。

紐伯利街的壁畫，呈現了假透視的三度空間繪畫方式。（左頁圖）

知名藝術家哈斯的壁畫，繪出了空間錯覺。

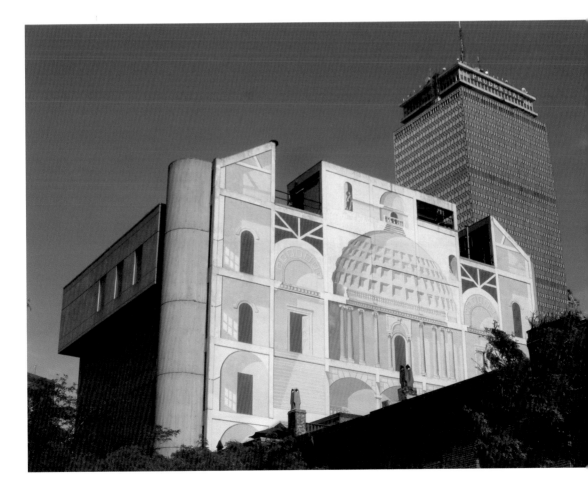

鋼鈑上的壁畫〈北
風〉，呈現超現實繪
畫風格。

(13)

作者	布克利（Morgan Bulkeley）
名稱	北風（Tramont）
年代	1981
材質	鋼板上的壁畫
尺寸	540×1350cm

　　同樣位於紐伯利街的末端，靠近麻州大道
（Mass Ave.）的地鐵出口，有一幅知名的超現實
風格壁畫，路人往往被奇妙的畫面所吸引。布克
利如夢幻想的手法，正是師承盧梭（Henri
Rousseau）、馬格利特（Rene Magritte）等人超
現實繪畫風格，壁畫主題取材自波士頓城市的發
展歷史。

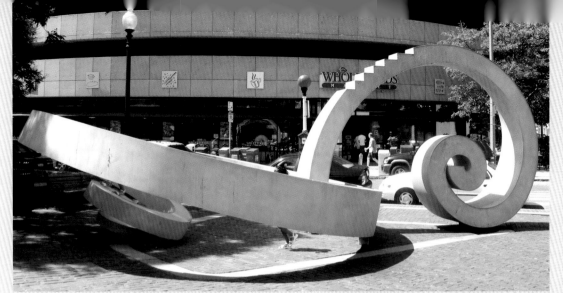

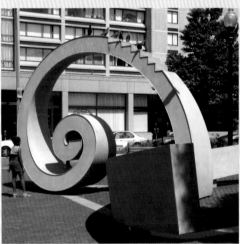

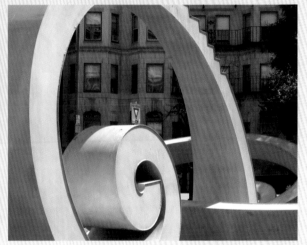

費波那齊數螺旋造形的公共藝術品

(14)

作者　麥克寧（Taylor McLean）

名稱　帳蓬灣（Tent Bay）

年代　1987

材質　鋁合金

尺寸　360x1012cm

　　在威思蘭（Westland）大道與依格利（Edgerly）路的交界，波士頓音樂廳後方的狄克生（Harry Ellis Dickson）公園內，有一座以費波那齊數螺旋造形（Fibonacci Numbers）的公共藝術品，這座優雅的迴旋造形正是數列美感的呈現，透過這造形增加了公園悠閒的氣氛，尤其是在交通忙碌的時段，提供塞車時間的輕鬆視點。藝術家巧妙的心思來自正後方的迴旋停車場，將整座停車場幾何螺旋的造形，運用於作品的表現上，不禁讚嘆創作者將兩座大小不同的螺旋造形結合一體，表現出前後一致，整體景觀的精神。

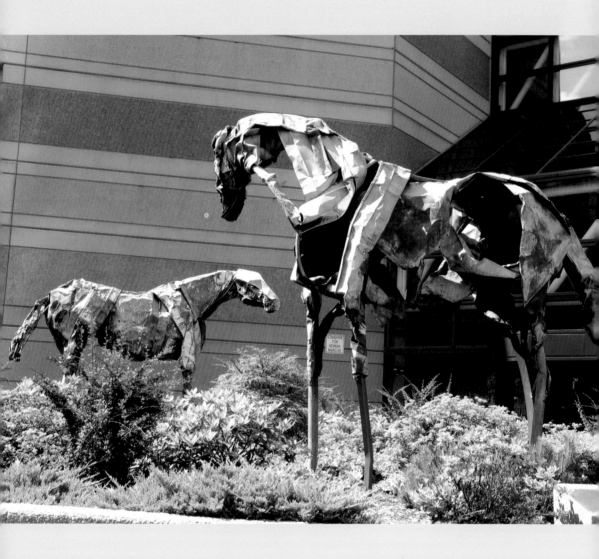

在普丹修中心大樓前，粗獷獨特的馬的雕塑。

(15)

作者	巴特菲爾德（Deborach Buttenfield）
名稱	潘蒂與亨利（Paint and Henry）
年代	1987
材質	焊接銅片於骨架
尺寸	高220cm
地點	普丹修大樓前

藝術家巴特菲爾德擅長馬的造形創作，在普丹修中心大樓前的作品是用銅片焊於鐵架，表現馬的造形，這種粗獷的表現手法，不但把馬兒獨特的姿態表露無遺，同時在粗獷中更顯示工法的獨特性。這位藝術家同時是一位騎師，不但深愛動物，也能完全掌握動物的造形，能以非具象的手法改變一般的材料，創造出獨特風格的馬雕塑。

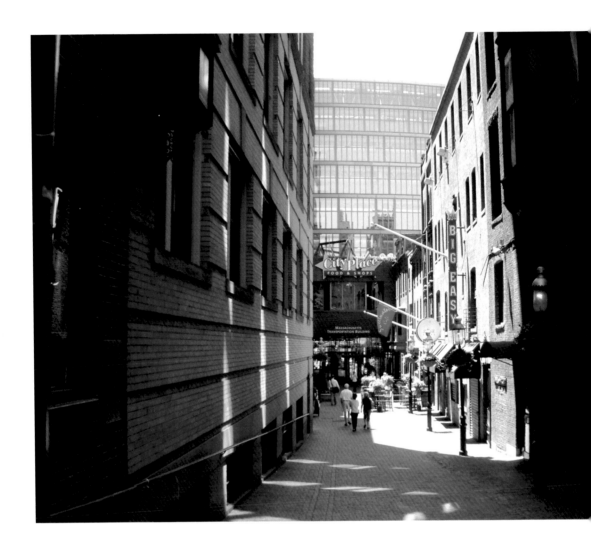

「在大門見」裡的行
人徒步區，由布朗
基金會贊助。

(16)
作者　傑拉卡瑞思（Dimitri Gerakaris）、
　　　賓可哈夫（Parsons Brinckerhoff）
名稱　在大門見（See You at the Gate）

　　「在大門見」的系列作品位在波士頓的第一個行人徒步區，由布朗基金會贊助建造，介於波
士頓卡門（Boston Common）及戲院區（Theater District）之間的道路。門上的造形圖案表示附
近環境著名的景點，如文化中心的戲劇廳、波士頓公園內的天鵝湖等。由藝術家傑拉卡瑞思與
建築師賓可哈夫共同設計，材質為鍛造上色的銅及鋼。

「在大門見」系列作
品之一，大門上的
面具象徵不遠處的
歌劇廳。（上圖）

門上的天鵝、鴨子
等圖案都是公園遊
客 必 賞 的 景 點 。
（下圖）

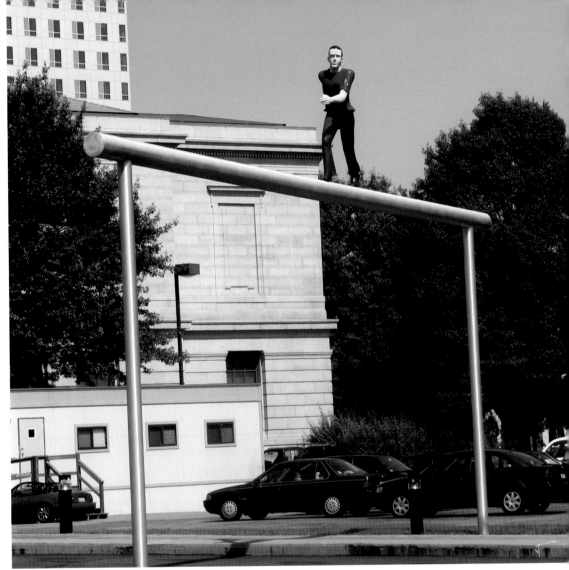

〈走路的男人〉信心滿滿的走在大都會博物館前的停車場入口

(17)

作者	布洛斯基（Jonathan Borofsky）
名稱	走路的男人（Walking Man）
年代	2000
材質	不鏽鋼、玻璃纖維
尺寸	540×1020cm
地點	波士頓大都會博物館停車場入口

　　一個衣著鮮艷之男士神氣活現，行走在停車場入口高處的橫樑上，表現出相當的自信，這是創作者象徵對藝術創作自由與信心的內心寫照。這件位於館前的裝置藝術，為館內的展出做出預告性的訊息。

沒有男性塑像的消
防員紀念碑，亦是
以男性為題材。

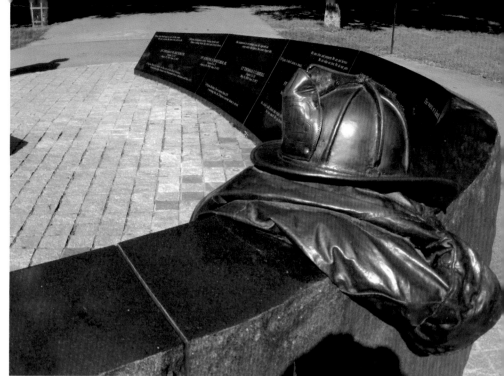

黑色大理石上刻著
紀念文，哀悼犧牲
的人員。

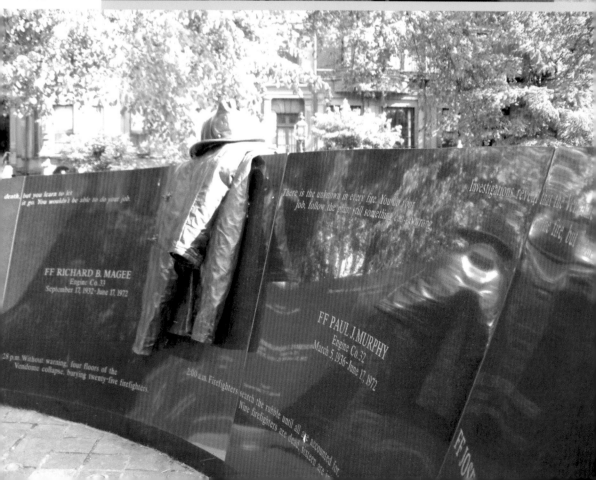

(18)

作者　克勞森及白披得
　　　（Ted Clausen and Peter White）
名稱　消防員紀念碑（The Vendome Memorial）
年代　1997
材質　黑色的大理石、青銅

　　從麻州大道靠近達蒙思（Dartmouth）
街上，人們可以看到一個石頭的弧形矮
牆，描述一九七二年波士頓蒙多門
（Vendome）旅館大火，消防人員英勇救
火犧牲的故事，這個黑色大理石的紀念碑
代表著波士頓人們對這些犧牲性命消防人
員的哀悼。在卡門威爾斯雕像大道上，多
數的雕像是人像造形，因此這個紀念碑別
具風格，使用極簡的素材，表現出哀悼的
精神。該設置案由布朗基金會與都市藝術
景觀協會（Urban Arts）合作，再由該組
織接洽消防人員、後灣（Back Bay）社區
的領導人、公園及休閒規劃專家、藝術家
及景觀設計家等，共同遴選最能表現蒙多
門歷史性大火真實精神的藝術家。經過比
件，三位藝術家被遴選組成一個設計團
隊，藝術家們創作了一個紀念碑，並將消
防人員所寫的文句刻在石碑上。黑色的大
理石上刻著：

　　「每個人都在這兒——消防人員、火及
死去的人：整個故事——真實，不感傷，
完整的記錄。」詩人黑爾（Marie Howe）

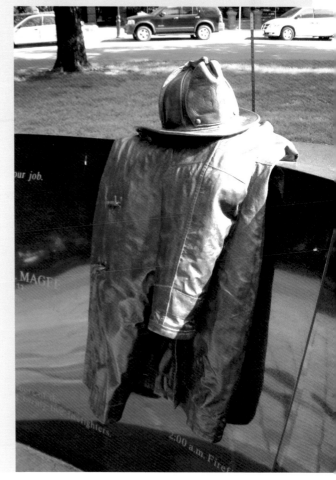

消防員紀念碑的全景，由黑色的大理石所構成。（上圖）
由青銅翻模早期的打火弟兄的裝備（下圖）

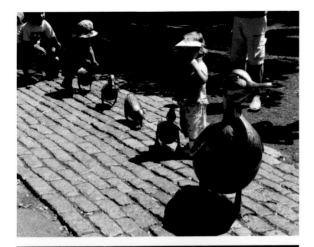

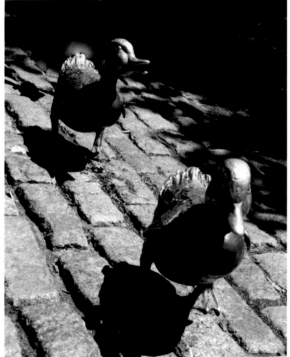

(19)

作者	勳恩（Nancy Schön）
名稱	讓路給小鴨子
年代	1978
材質	青銅
尺寸	高60cm

《讓路給小鴨子》（Make Way for Ducklings）是麥可羅斯基（Robert McCloskey）於一九四一年出版的一本美國家喻戶曉的兒童圖畫書，這本書發行超過七百萬本，並於一九四二年獲得兒童圖畫書的最高榮譽——凱迪考特獎（Caldecott Medal）。勳恩（Nancy Schön）根據書中的主角綠頭鴨，塑造出公共藝術作品。這件作品就放置在童書中故事發生的地點——公共花園（Public Garden），是深受眾人喜愛的作品，經常可以看到小孩子們爬上成群的綠頭野鴨身上，享受騎乘的樂趣或逗留嬉戲。

創作這件雕塑作品的藝術家勳恩，在創作之前，畫了很多綠頭鴨的素描，捕捉鴨子的動作及姿態，更參考童書中細緻、寫實優美的插畫內容，將之融入作品。不僅如此，這個故事的內容甚至演變成波士頓小朋友們的一項戶外活動。根據童書，那對鴨子夫婦，為了要替即將出生的鴨寶寶找到一個合適的家，飛遍了波士頓，最後在查理斯河畔旁發現了一處隱密的棲息處，不過綠頭鴨記得以前在波士頓公園內遊客曾餵食牠們美味的花生米。所以，當小鴨子們出生長大之後，鴨媽媽決定帶這群小鴨們重回舊地。書中母鴨率領小鴨們漫步在波士頓的人行道上，悠哉的穿梭在交通忙碌的街道中，甚至當牠們要穿越馬路時，連公園警衛都出動為牠們指揮交通。這樣的一個溫馨、關愛動物的故事，演變成為波士頓的一項習俗。每年春天，小朋友仿照故事中那群鴨子們逛街的路線，身歷其境的體驗故事中的情境，十分可愛。

〈讓路給小鴨子〉是公共花園內最受小朋友喜愛的雕塑作品（上圖）

緊跟在鴨媽媽後的小鴨鴨（下圖）

麥可羅斯基的圖畫書《讓路給小鴨子》有多種不同的版本（右圖）

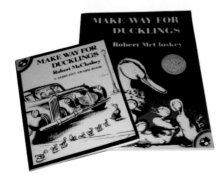

這件鴨群的作品有三次被竊的記錄，之間還有一些令人感動的小插曲。每當這些鴨群被竊，附近的社區就會自動的發起義賣印有「送回麥可」的鈕釦，募集資金，加強這件藝術品的周遭安全。也有其他城市要求放置同樣的複製品，但原創者都以故事發生在波士頓為由，沒有同意。不過有個例外，當年俄羅斯第一夫人羅莎戈巴契夫（Raisa Gorbachev）與美國第一夫人芭芭拉‧布希（Barbara Bush）會面時，當面要求贈予這件作品的複製品，於是在一九九一年這組小鴨有了遠在高爾基公園（Gorky Park）的親戚。這件公共藝術品無疑代表了波士頓人對童書創作者麥可羅斯基的最高致意，感謝他透過童書展現出波士頓的人文關懷，波士頓的建築與景致。

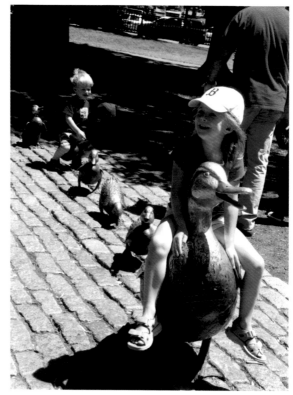

小朋友開心的坐在鴨子上（上圖）

波士頓公共花園入口的銅雕大門（下圖）

二、伊斯波特公園

由於「大鑿計畫」所釋放出的土地空間必須重新規劃，帶動都會區的不動產價格。在政府的相關法令下，私人公司可以承租這些開放空間的土地，但必須設立公園等公共設施。不動產公司為了提高土地價值，乃與藝術家合作，藝術家因而也有一展長才的機會，不會受公共藝術設置的經費被刪除影響，反而有機會從事整體景觀式的公共藝術，彼此各取所需。

在波士頓南角有一個案子，一位藝術家與投資公司為藝術品權利之爭引發訴訟官司，如果藝術家贏得這場官司，對藝術家來說，可獲得作品的保障權，但不利的是會影響到該區不動產公司日後類似合作的意願。

這場訴訟官司是因富達公司（Fidelity）要將藝術家菲利浦（David Phillips）設置在伊斯波特公園（Eastport Park）內的雕塑遷移。菲利浦引用了兩項著名的法案，分別是「視覺藝術家權利條款」（Visual Artists Rights Act / VARA）及「麻州藝術保護條款」（Massachusetts Art Preservation Act/MAPA），藝術家菲利浦贏了第一審的訴訟。這些雕塑包括超過兩百噸的巨大花崗石及青銅，散置在一點六英畝的公園裡。

伊斯波特公園是在二〇〇〇年新建的，位在南波士頓海港區的兩棟高價位商業大樓及旅館之間，當初富達公司向政府租賃使用這塊土地，依法必須在此興建一座公園。但就

大鑿計畫對南角地區空間的重新規劃希波旅館（Seaport Hotel）旁的景觀設置（右上圖）

在南角地區，有著海灣造形的階梯與扶梯。（右下圖）

在公園設立後不久，富達公司想讓公園更有隱私性，因此建議菲利浦將雕塑移走，並要在公園的四周改種樹及灌木叢，以及減少公園的出入口。富達公司起初建議將菲利浦的雕塑移到羅德島（Rhode Island），後來又改變主意，要將這些雕塑還給藝術家，捐贈給慈善機構或在菲利浦有生之年為他保存這些作品，直到他死後的五十年為止，這保存期限是依「麻州藝術保護條款」的法案規定。

南角的排水口亦設計出海洋的意象

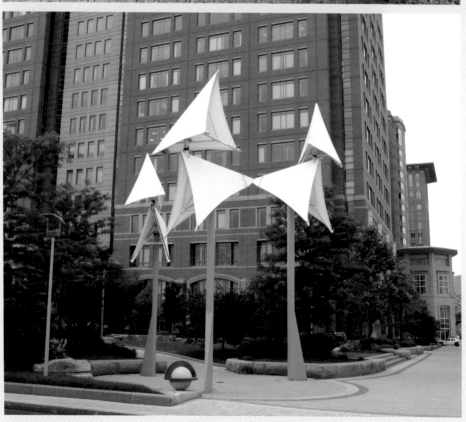

伊斯波特公園入口，意象的風動雕塑。

由「大鑿計畫」所
釋放出的土地空
間，重新規劃出公
園等公共設施。
（本頁圖）

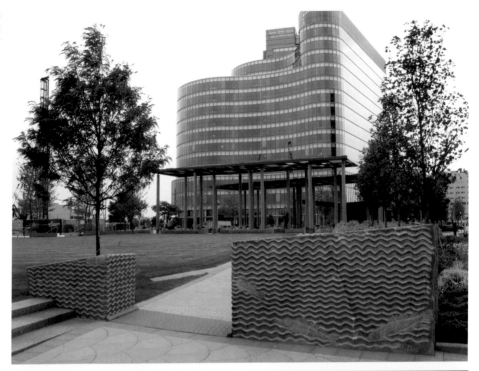

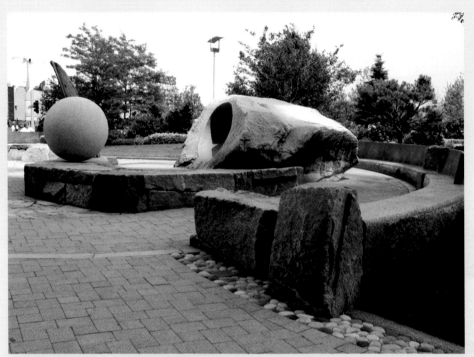

在伊斯波特公園內的菲利浦作品〈和諧〉(Chords)，以花崗石及青銅為材料。

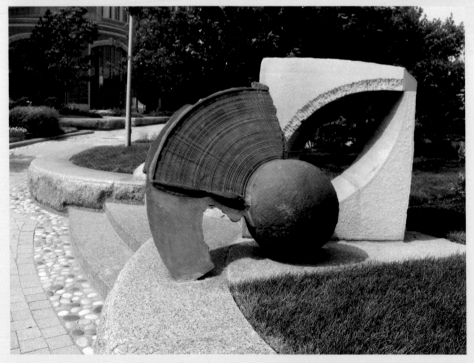

菲利浦作品〈衛星〉(Satellite)，花崗石及青銅。

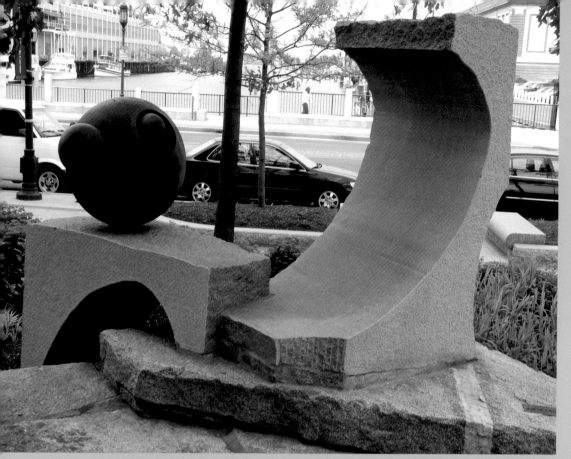

菲利浦作品〈進化〉
（Evolution），花崗石
及青銅。

菲利浦的作品〈海
螺〉

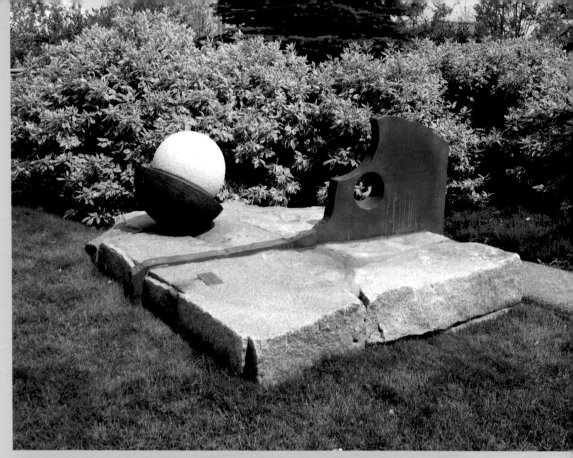

菲利浦作品〈形體〉
（Formada），花崗石
及青銅。

青銅做成魚的造形
長條椅，日晒後金
屬作的椅子會變得
很燙人，是引起爭
議的作品。

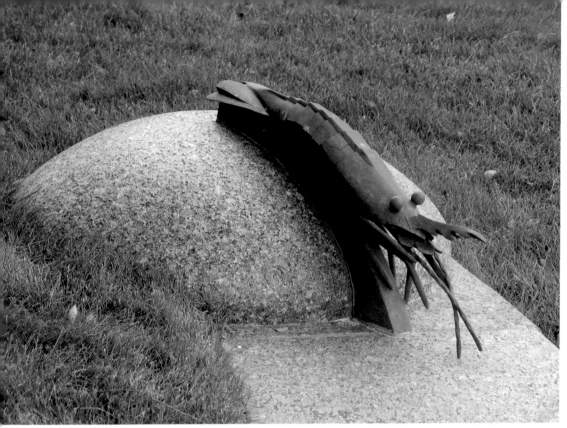

一九八○年在紐約聯邦廣場的案例，但希拉未能像菲利浦一樣幸運的受到這兩項條款的保護。

根據富達公司的說法，公園內擠滿了太多的雕塑，最大的缺失是這麼大的公園裡只有三張長條椅，這三張長條椅以青銅做成魚的造形。作品一旁還有警告標示：在長時間太陽曝曬之後，可能讓金屬的椅子變得很燙人。富達公司只想要一條人行步道，種點樹木遮陽，多放些長椅給人坐，他們只需移走其中一小件作品就足夠做些改變。

然而藝術家認為，這是他作品中很重要的一件代表作，由十七個單件所組成，他不願意任何一部分被移動或改變。根據曾處理過相類似案件的律師哈德斯（Scott Hodes）指

美國地方法院判決菲利浦的雕塑是為這公園而設計的，因此任何的移動，都將破壞作品，所以要求富達公司不得移動這些作品。菲利浦的訴訟很類似希拉（Richard Serra）

出，這件訴訟的關鍵有兩個：第一，一定要有足夠的證明顯示，任何的破壞或移動作品足以影響到菲利浦的藝術名望；第二，飛利浦必須提出與富達公司的契約證明他擁有作品的所有權，亦即並非受僱於該公司，他只是授權給該公司使用他的作品。哈德斯說：「如果事實就是如此，藝術家可以戰勝企業家。」

波士頓都會景觀藝術協會貝利多執行長，對這整個事件的解讀，認為其主要原因是雇主與藝術家，在合作之初並沒有對作品本身所有權簽訂合約，而造成日後的糾紛。所以他建議藝術家，在合作之初必需須有類似的合約，以免日後有爭議。這是美國又一個藝術家權力之爭的案例，足可供台灣參考。

三、波士頓女性紀念碑

波士頓女性紀念碑（The Boston Women's Memorial）於二〇〇三年十月二十五日揭幕，在波士頓這個有豐富歷史的城市，有關女性的公共藝術卻很少見，雕塑家柏格門（Meredith Bergmann）為三位在美國歷史上有重要地位的女性——亞當斯（Abigail Adams）、惠特尼（Phillis Wheatley）與史東（Lucy Stone）塑立紀念雕像，以歷史性的一刻，正式加入以男性雕像為主的卡門威爾斯大道。

這三位女性分別具有不同的歷史意義：史東為婦女權益提倡者，是廢除奴隸制度的改

以男性雕像為主的卡門威爾斯大道

革運動者，曾編輯過影響深遠的女性期刊《Woman's Journal》；從亞當斯的信件中得知，她對殖民地時代的政治有著深厚的影響；詩人惠特尼生於西非，被帶到波士頓做奴隸，是第一個在美國出書的非裔作家。為她們作雕塑的柏格門說：「如果我們肯仔細聆聽，這三位女性留下一段傳奇，向我們訴說。」美國殖民地時代，這三位女性都以寫作來表達，這似乎是唯一讓她們可以接近大眾的工具。

在波士頓女性紀念碑的雕像，可以看到亞當斯若有所思的倚靠在她的基石，惠特尼及史東用她們雕像的基石作為桌子，很專注地在寫作，這是女性雕塑家柏格門的慧心與巧思，她以不同於男性雕像大都是站立的形式，來表達女性雕像特別的意義。柏格門刻意把雕像做得像真人般的逼真，讓人覺得這

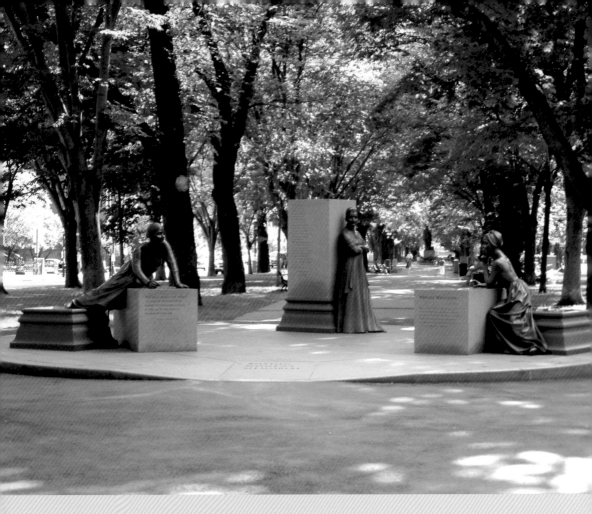

波士頓女性紀念碑
雕塑的全貌

亞當斯正若有所思
的倚靠在她的基石
上（右頁圖）

些雕像是可親近的，不是被迫去瞻仰她們，再者塑像金色的銅澤讓人感覺很溫暖。同時，觀賞者也可藉由雕刻在基石上的引言及生平摘要，瞭解她們的事蹟。

長久以來女性所做的犧牲及貢獻，並未獲得應有的認可與賞識，現在波士頓女性紀念碑被認為是認同女性在歷史上成就的一大步，也希望藉由這紀念碑，讓大眾景仰這三位偉大、堅忍及具有前瞻性眼光的女性。

柏格門在女性紀念碑揭幕上的感言，讓我們可以進一步瞭解她創作的歷程，及她所要表達的創作理念：

「一九九八年六月波士頓給我一個天大的好機會創作女性紀念碑，今天我把在工作上及這個機會所學到的一切還給這個城市。『紀念女性』我所指的不僅是喚起人們對亞當斯、惠特尼及史東，或對一般女性的注意，更重要的是──記得你的心上人。現在波士頓的市民在『紀念女性』居世界領先地位，我們以一種女性未來形象的方式來紀念，即我們所謂的『女士』。

在創作這個紀念碑的過程中，在亞當斯的注視下，我寫出幾封頗有說服力的信。在惠特尼的影響之下，我開始研究詩，也寫了幾

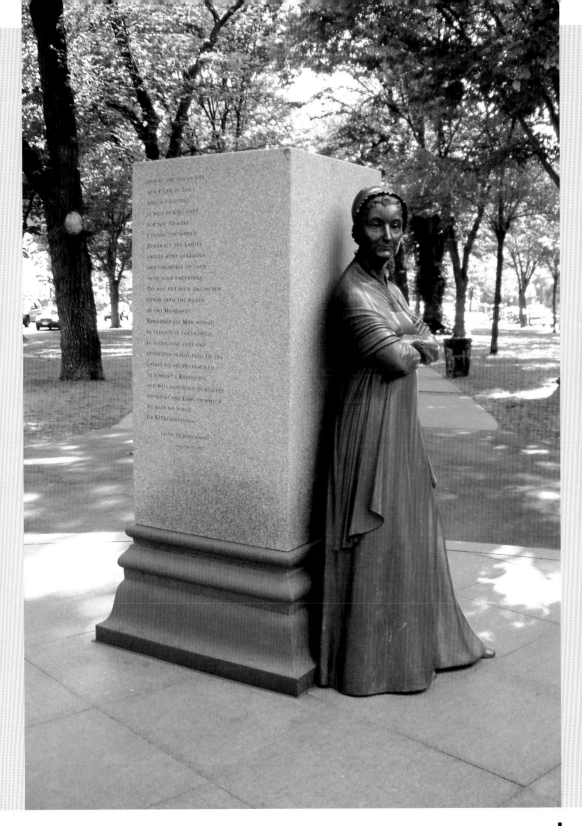

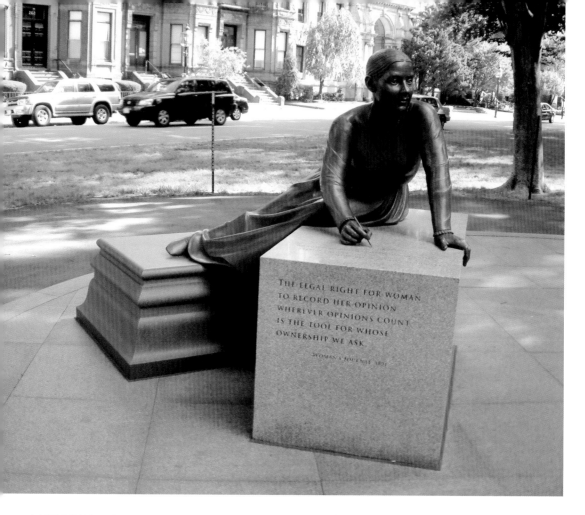

THE LEGAL RIGHT FOR WOMAN
TO RECORD HER OPINION
WHEREVER OPINIONS COUNT
IS THE TOOL FOR WHOSE
OWNERSHIP WE ASK.

WOMAN'S JOURNAL 1851

史東專注的投入寫
作中，改變這個以
男性為主的世界。

首詩，那是我之前從未嘗試過的。我也被史
東強而有力的演講所鼓舞，像是等一會兒有
關女性的演講。當我一開始聽到贏得這次的
競賽時，我有兩個很極端的情緒反應，第
一，我想我是毫不起眼的人，接著我振作起
來，在多年後，是時候了。每個女人總要訓
練自己，檢視自己在每個場合要有合適的外
表及行為，隱藏起對每件事的意見及想要改
變世界野心的小怪獸。這怪獸可以用任何名
詞來稱呼，這怪獸沒有醜陋的頭髮或外表的
問題，這怪獸不是女人的身體，而是女人的
靈魂。

『女性解放』不會自然而然的，或必然的產
生，不是從天上掉下來的禮物。其他國家仍
在女性解放運動的改造中，如同多年前我們
所做的。史東認為在兩性之間，同志關係及
真實的合夥關係日益增加中，社會上的反感
改變不了這件事實，反而讓這種關係更疏
離，令人難以理解。這是事實嗎？兩百二十
三年前亞當斯寫信給她的兒子：『這是一個
天才所期待生存的年代……，偉大的考驗喚
起偉大的品德，品德在蟄伏中，走入生命，
造就出英雄及政治家的特質。』今天她也可
以這麼寫給她的女兒——我們倆都是女英雄

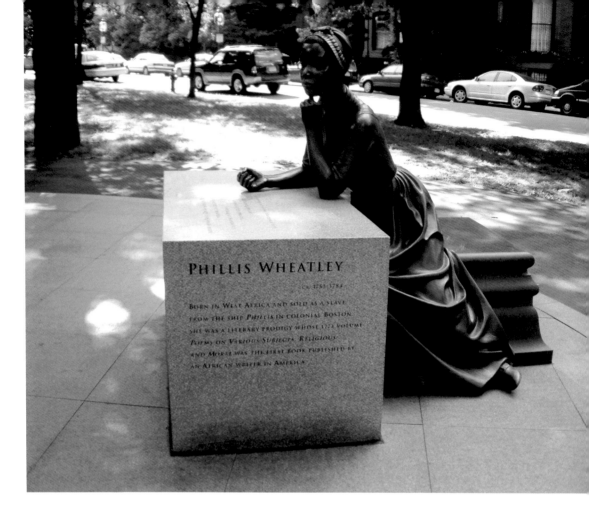

PHILLIS WHEATLEY

(CA. 1753-1784)

BORN IN WEST AFRICA AND SOLD AS A SLAVE
FROM THE SHIP PHILLIS IN COLONIAL BOSTON
SHE WAS A LITERARY PRODIGY WHOSE 1773 VOLUME
POEMS ON VARIOUS SUBJECTS, RELIGIOUS
AND MORAL WAS THE FIRST BOOK PUBLISHED BY
AN AFRICAN WRITER IN AMERICA.

及女性政治家,在我們有生之年,我們會有一個女性的總統,她的女兒也有可能出來競選總統。二○○二年我入圍密西西比大學校園民權紀念碑選拔的最後決賽,其中一項我所提出的意象是一個很大的半浮雕鑲板,上面雕型一個非裔的美國女性正在演講,這個鑲板命名為『第一個來自密西西比的美國總統』,我並未獲勝,但歷史會證明我是對的。

惠特尼追求內在的自由,合法的自由,能讓她寫作,在這兒有基石做為她的桌子,在雕像的文字中有她的詩,可以看出她的掙扎、迂迴及專注。亞當斯提出憲法對女性權力保障構想的同時,她用一種開玩笑的態度來軟化她的大膽與踰越,她知道男性會有什麼反應,但她想試著讓男性聽聽她的想法。妳仍可能聽到這種語調,在家裡女兒想要兒子已經有的,即使她不是傳統的女性,或是一個太太向丈夫要求做一些不會干擾到她在家裡職務的事情。兩性之間不平等的現象如此嚴重,嚴重到必須以很技巧性的手段來掩飾。

亞當斯是一個天生的外交家,但作為一個女人,她自我訓練地更加低調。史東就直率些:『女人不會永遠是一個物品(thing)。』

惠特尼用基石作為桌子,掙扎、迂迴及專注的投入寫作之中。

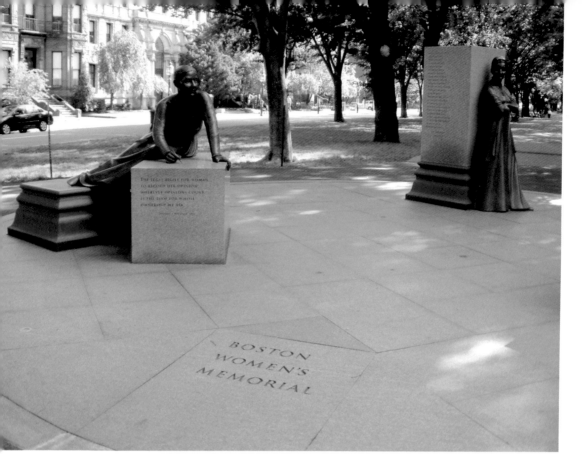

女性紀念碑雕塑的
標題位於人行道鋪
面上

高莫（Gen. John
Glover）　密而默
（Martin Milmore）
1875 青銅
典型的男性雕像常
是站立的姿態。
（右頁左下圖）

威默（William
Wetmore）
威廉·皮爾斯科特
（William Prescott）的
戰鬥英姿　1881
1775年美國殖民地
時期，第一次與英
軍交戰即發生在此
銅像設立的巴肯山
丘上，當時的指揮
官即為皮爾斯科
特，人們為紀念他
的英勇事蹟特塑此
雕像。
（右頁右下圖）

雕像是物品，在現實的傳統中，人們寧願做
一個紀念碑，我想女性紀念碑吶喊著要求身
分與地位。長久以來，女人只有她們的身體
——她們的心靈與精神全都是身外之物，小
心翼翼的被控制著。在今天思想自由的世
界，似乎已大不同於以往，但女人還是遠比
男人跳脫不出她們身體的枷鎖。身體是上天
所賜予美妙的事物，我想要以我所能做出最
美的人體塑像來讚美她。

　　無論如何，讓年輕的女性瞭解不只她們的
身體是很重要的事。當她們不再為她們的身
體太矮、或太高、或太醜、或太性感、或太
胖或太瘦的恐懼所困擾時，那可能還要有段
時間。那時可能會有一段時間很憤怒，但卻

是很真實的片刻，那是精神在發言，沒有性
別、膚色、種族、倫理、高矮或胖瘦，在愛
裡成長，遠離仇恨。這個紀念碑的信念是精
神在生命中雕刻出某些事情，迫切的、熱情
的、忘我的去做。這三位女性在她們有生之
年完全的自我奉獻在工作裡，讓別人有快樂
及幸福的生活。她們把思想轉化為他人的理
想及需要，這是讓她們成為偉大女性的原
因。

　　大家可以從這個作品中看到很多人的付出
及貢獻，能執行這項工作是一項光榮，尤其
是帶著這麼多的祝福，現在是我讓你們來評
判的時候，在此我由衷感謝大家。」

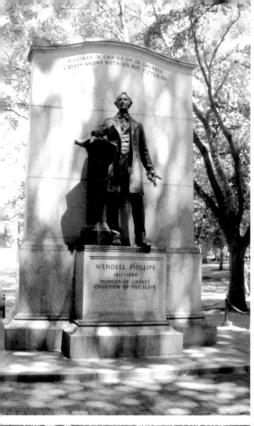

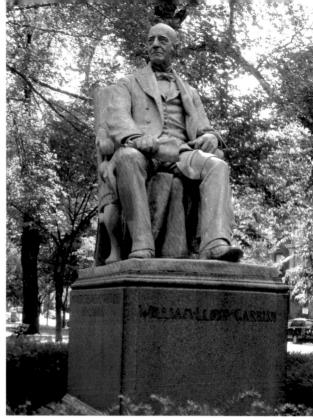

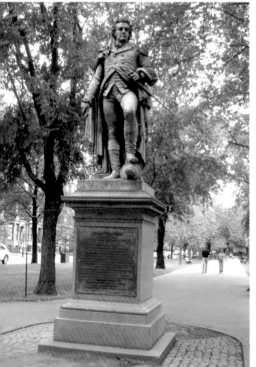

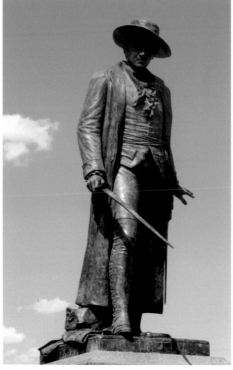

葛瑞生（William
Lloyd Garrison） 韋
納(Olin Lovi Warner)
1886 青銅
這件雕像流露男性
剛毅的氣質。
（上圖）

法蘭屈（(Daniel
Chester French) 菲
利浦（Wendell
Phillips） 1915
青銅 包絲頓街
(Boylston St.) 購物
廣場

菲利浦(1811~1884)
是一個著名的廢除
奴隸制度倡導者，
在內戰之後，他大
力推動其他改革運
動，包括婦女的投
票參政權、禁酒制
度及刑事制度等，
這塑像是由波士頓
市議會專款建造
的。（左上圖）

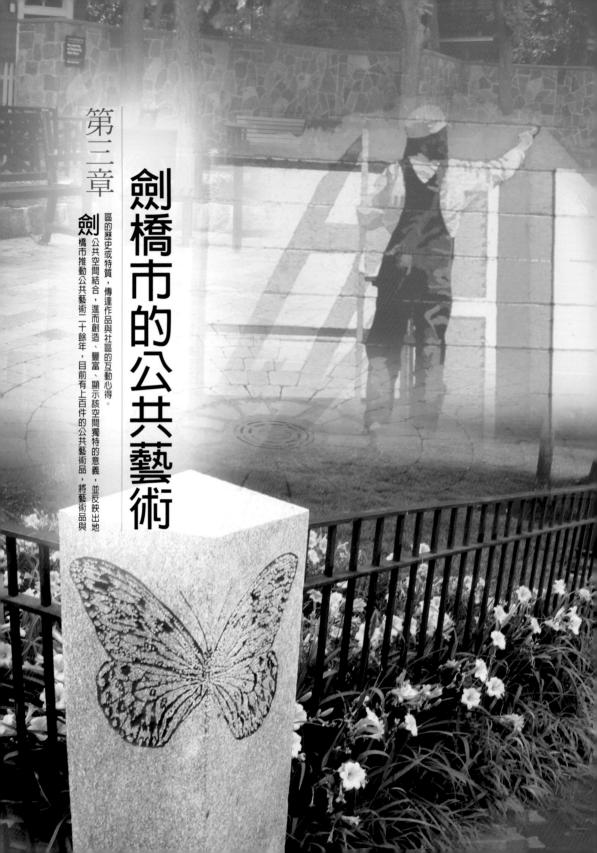

第三章

劍橋市的公共藝術

劍橋市推動公共藝術二十餘年，目前有上百件的公共藝術品，將藝術品與

劍公共空間結合，進而創造、豐富、顯示該空間獨特的意義，並反映出地

區的歷史或特質，傳達作品與社區的互動心得。

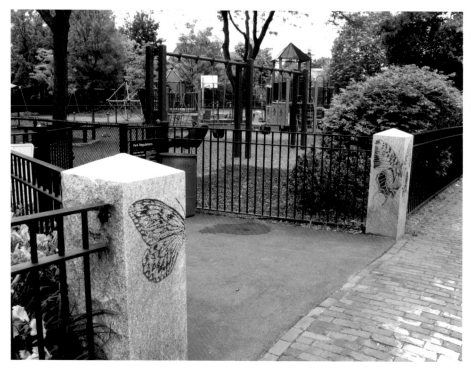

劍橋市威廉士公園入口，石柱上的昆蟲翅膀圖案是以噴砂蝕刻完成的。

第一節　劍橋市公共藝術沿革

一九七九年劍橋市議會通過百分之一的公共藝術建設法條，用於永久性的公共藝術設置，由劍橋市藝術委員會負責，監督多元動態的公共藝術政策，發展該市整體公共空間的質量，推動市民參與並瞭解公共藝術設置的目的。劍橋市是目前波士頓都會區，保有官方百分之一公共藝術設置經費的城市，劍橋市公共藝術比起波士頓都會地區，較有多樣性的變化，原因是劍橋市擁有一個官方的藝術委員會，執行長尤格文生（Hafthor Yngvason）在公共藝術領域有很豐富的經驗，是公共藝術領域的先驅，曾經參與波士頓紅線地鐵的公共藝術設置計畫（Arts on the Line）。

劍橋藝術委員會推動公共藝術二十餘年，目前有上百件的公共藝術作品，從室內到戶外，從公園到人行道上，有著不同的風貌，設置宗旨是將藝術品與公共空間結合，進而創造、豐富、顯示該空間獨特的意義，透過這些作品的呈現，反映出地區的歷史或特質，同時也反映出作品與社區的互動心得。

目前劍橋市的公共藝術設置，受到都會區「大鑿計畫」景觀設計的影響，戶外公共藝術趨向景觀設計，藝術家透過整體計畫的考量，將藝術作品做最適切的呈現。二〇〇四年劍橋市一個公開徵選的案例是英門廣場

威廉士公園內戲水
裝置及設施

（Inman Square）工程，執行長尤格文生透過模型的解釋，指出藝術家嘗試把景觀、平面設計融入一體，在鋪面使用水平對比的線條安排，襯托出地面上的景觀物件，讓整體空間感更為出色。在介紹此案時，執行長同時提到公共藝術目前的窘境，就是公共藝術應該被認為永久保存與否，因為使用材質的不同，經過時間的歷程，可能有些作品的藝術價值逐漸消減，甚至被視為廢棄品要被銷毀。公共藝術之存在與是否能隨社會、政治改變，做出適當的調整，並與社區合而為一息息相關。執行長推薦了幾處具有前述設置精神的公共藝術作品，例如：丹利公園（Danehy Park）、威廉士公園（Willams Park）等。

就生活即藝術而言，劍橋市藝術委員會為了藝術作品能與劍橋市市民生活結合，鼓勵訪客前往欣賞公共藝術作品，因而規劃多處能以搭乘地下鐵到達的設置點，這些地點大都在車站半徑八百公尺範圍的步行距離，民眾透過劍橋市藝術委員會所發行的公共藝術導覽地圖，可輕易到達景點，免除尋找停車位之苦。另外劍橋市藝術委員會定期舉辦導覽活動，讓不同的社區居民，以及外來訪客都有相互交流的機會。藉常態性的活動，將社區的公共藝術轉化成社區的藝術教育，這是該委員會的另一項成就。

狄門尼（John Devaney）在丹利公園（Danehy Park）廣場上的柏油地面上繪出一個接近真實的池塘

繪出的池塘細部

卡利思（Dimitri Gerakaris） 朗費羅的紀念（The Longfellow Memorial） 高420×長720×厚45cm

這件位在哈佛廣場附近，用鍛造鋼鐵所表現的浮雕作品，係受文學家朗費羅（Longfellow）的詩文所啟發，於是以一棵櫻桃樹依附在牆面生長的形態呈現，作為祈禱猶太人大屠殺劫後餘生的難民，走出陰影重獲新生。（上圖）

菲利浦（David Phillips） 螺旋 1997 手打製的鐵、黃銅、大理石

靠近哈佛大學的昆西廣場有菲利浦與景觀設計師哈墨生（Craig Halvorson）合作景觀雕塑公園的案例，園內景觀運用古希臘數學中的黃金比例螺旋而構成。（左下圖）

秀兒（Robin Shore） 無題 1981 四支模翻模水泥柱 高90cm

在百老匯街上的公共藝術。（右下圖）

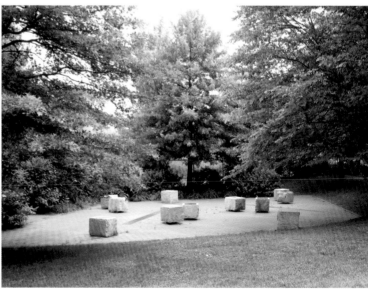

劍橋市的丹利公園（上圖）
英門廣場的競圖模型（左下圖）
李生（Eeward Levine）　浮石　1992　大理石、鋪石
羅舍利思柏格（Roethlisberger）公園，介於花園街及舒曼街之間。（右下圖）

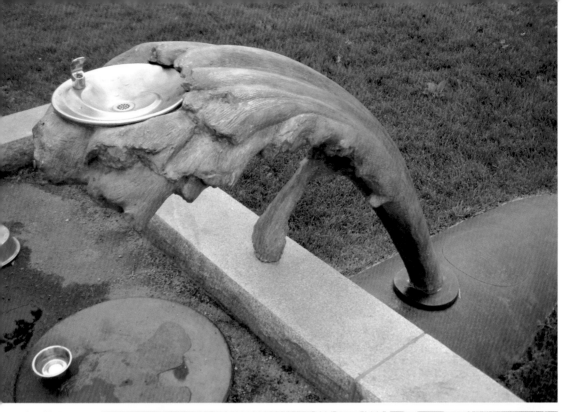

哈里斯（Mags
Harries）及海德
（Lajos Heder）在劍
橋市自來水廠內的
作品，呈現出飲水
思源的意象（本頁
二圖）

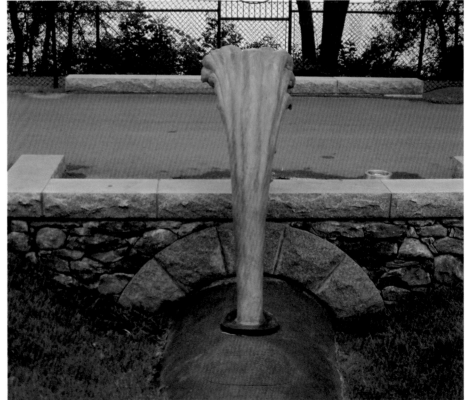

在劍橋市區內，以
手工製磚塑出製磚
石工。（右頁圖）

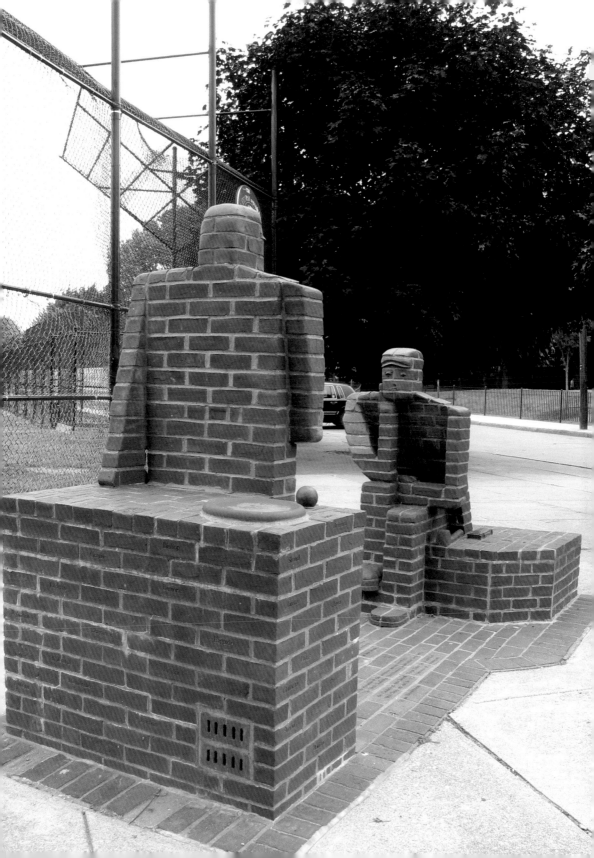

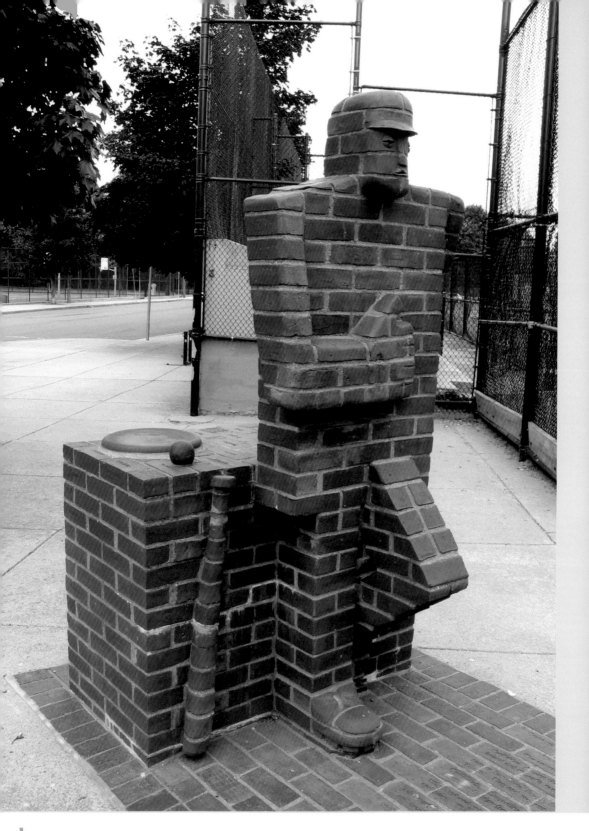

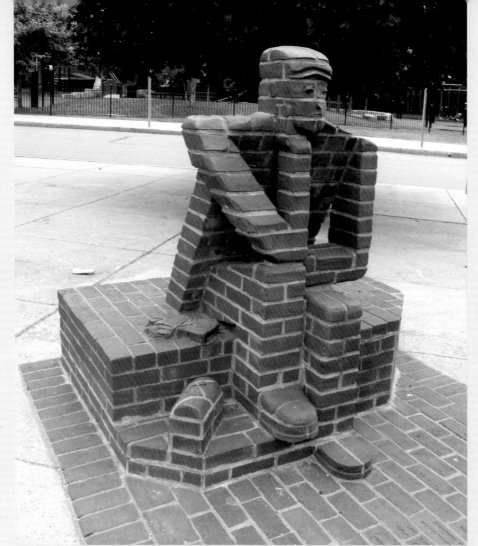

磚塑球員的造形
（左頁圖）

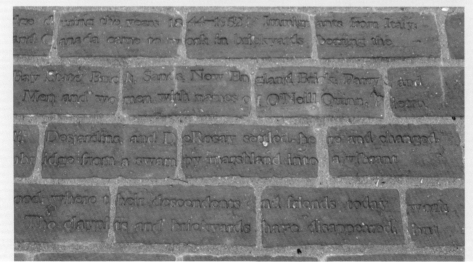

裘而笙（David Judelson）
磚石工人及球員
（Brickworker & Ballplayer）
1983　手工磚
平伯頓街及哈士卡爾街交叉口

這是為紀念原本早期劍橋市北部盛行的製磚工業，藝術家以自己手製的磚塊，結合該區之空間特質所呈現之作品——磚石工人及球員，位在地面磚塊上之文字，為紀念當時磚廠公司以及業者相關家族。

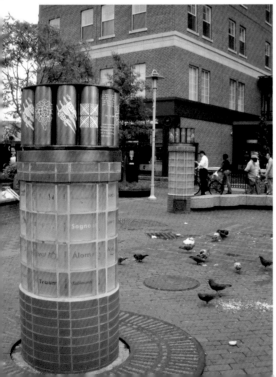

泰合（Ritsuko Taho） 多元文化宣言（Multicultural Manifestoes） 1997
玻璃磚、青銅、花崗大理石
在劍橋市中心的巴瑞廣場上，六支銅製圓柱的裝置藝術可供民眾轉動，上面刻有對
未來夢想不同的感言，轉動圓柱，象徵一種美夢成真的儀式，文字是藝術家花費五
個月時間所收集而來的，另外在玻璃上亦有48種「夢」文字的變化呈現，象徵該社
區環境不同文化背景居民的融合。（本頁圖）

第二節　劍橋市公共藝術賞析

一、富蘭克林街公園：一個公園成功重建的案例

這是一個可以作為國內藝術家參考的案例，富蘭克林街公園（Franklin Street Park）位在人口密集，距離劍橋市中心不遠之處，是一個有二十年歷史的公園。公園本身很狹小、骯髒，樹木茂密，是流浪漢落腳的地方，一度被居民認為是治安很差的地區。在這個重建的案例中讓我們看到藝術家們展現能力，以有限的經費，在侷促的空間裡發揮團隊合作的精神，突破先天條件不足的限制，因地制宜成功的放入三件小型作品，讓公園有新風貌，恢復其應有的休閒育樂功能。

此公園由雕塑家和景觀建築師合作成功，雕塑長久以來被使用在景觀中，但雕塑家和景觀建築師傳統上是各行其事。地景藝術家開始介入景觀建築的領域，景觀建築師在最初的設計階段把藝術家納入，把藝術作品作為設計要項。重建的這個公園，原先的設計沒有地方可以放置藝術品，但在景觀建築師及雕塑家腦力激盪之下，為這個小型的公共空間創作出非比尋常的藝術作品。

所有整合的工作由史提克（Rob Steck）執行，這位景觀建築師已在市府的社區發展部門工作了十五年，專長在小、中型的公園設計，和他合作的藝術家是麻州布魯克林的狄窩特（Murray Dewart）。狄窩特著名的作品都很大，但狄窩特現在經常做一些黃銅、石頭或青銅的小型作品。第三個成員是掌舵整個公共藝術三十年的劍橋藝術委員會執行長尤格文生。

狄窩特設計了一對英格蘭巨石圈（stonehege）型式的花崗石柱，上面頂著一個寬寬的青銅橫木，起先三位合作的人有點擔心這個大門可能過於巨大，或太突出，因為這附近是十九世紀很樸素、磨坊式的住宅社區。十英呎高的大門，讓這公園與它周遭的環境隔離。史提克很喜歡這設計，他在入口處特別做了些標記，像是護欄或柱子，他也加入藝術的部分，例如在人行道放青銅鑲框或用噴砂切割石頭，做成蝴蝶、植物及動物等。在這重建的公園中，最特別的地方是放入三件很精緻小巧的雕塑。狄窩特為他的雕塑訂了如詩般的標題，分別是〈蒙主垂憐〉、〈晨曦〉及〈菩提的眼睛〉。由於是團隊合作，大門的設計很難說是出自於誰的構想。

按照公共藝術以往的案例，市府計畫人員和社區的互動過程中，常發現社區居民都不喜歡現代藝術。但在這個案例中倒有另外的爭議，與藝術無關。居民認為公園是孩子玩的地方，同時也應該是成年人休憩的場所。史提克選擇了不常見的手法，他採用德國的遊戲設施，一個放在場地上的半圓形不鏽鋼，吸引幼兒來玩「山大王」的遊戲。公園

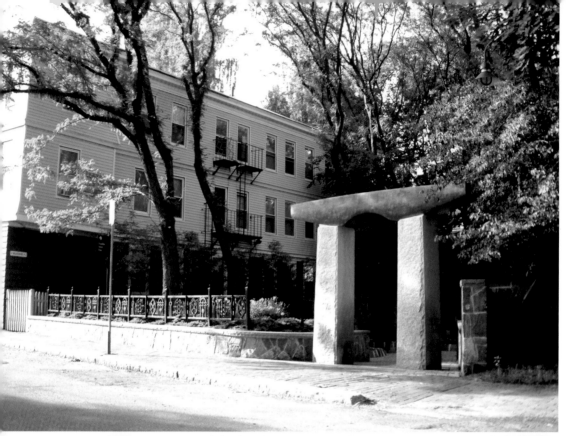

富蘭克林街公園入口處

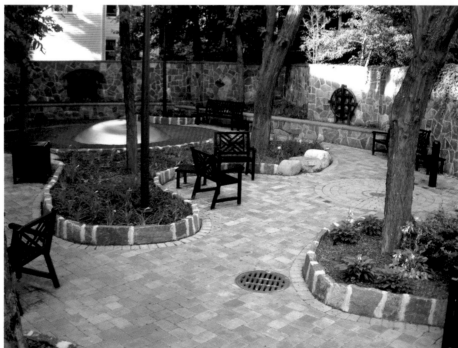

富蘭克林街公園的空間雖然不大,但是十分精緻。

英格蘭巨石圈型式的花崗石柱上,頂著一個青銅橫木。(右頁圖)

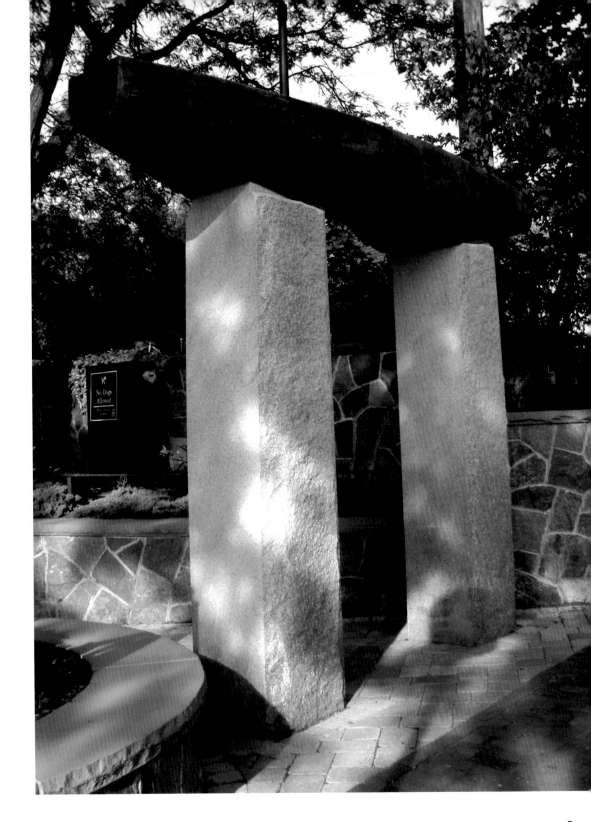

的設計都以此圓頂為中心，但他也擔心這可能會引來一些愛溜滑板的人，而使得環境很吵。除此之外，所有公園裡的公共設施，包括狄窩特非常現代化的雕塑，倒沒有出現太多的爭議。

原先公園的設計是二十年前規劃的，但一直沒有完成。公園的後牆及人行走道與鄰居的空地毗鄰，原以為會長滿爬藤，不過倒是從來沒有。將公園從右角切一個斜對角的人行走道，其餘的空間則成正方形。史提克及雕塑家共同決定將公園裡的樹修剪得稀疏些，讓樹蔭可透出陽光，但還保持很清涼的氣氛。他們決定留下這個原先就設計好且頗有創意的斜對角的人行走道。合作的關係繼續擴展到狄窩特的夫人，瑪莉（Mary Dewart）本身是個景觀設計家，她主張彎曲的走道以取代直線的型式。

這個案子成功的另一關鍵是狄窩特的小型雕塑，可隨設計搬動。例如〈菩提的眼睛〉是一個非固定式的雕塑，當小組要把它移至公園時，有人在地面上看到一個洞，就說：那裡有一個景點，把它放過去試試看。果真看起來不錯，於是就把它放在那兒了。史提克選擇一種長得比較慢的草，因為它很挺直且有彈性，比較不會干擾到雕塑。在遊戲的圓頂周遭，鋪置了一片人工草地，而且滿堅硬的。他原先想鋪些小石子，但怕被人拿來丟擲。公園還放了些現成的戶外椅子、桌子、長椅凳及鐵做的格子狀長凳，有些上鎖

富蘭克林街公園內
狄窩特的作品〈蒙
主垂憐〉(左頁上圖)

狄窩特的作品〈晨
曦〉(左頁中圖)

史提克在富蘭克林
街公園的中心設計
一個直徑約3公尺的
不鏽鋼圓頂，供初
學走路的幼兒當遊
戲攀爬場。
(左頁下圖)

狄窩特的作品〈菩
提的眼睛〉

固定住，但也有些座椅是可以移動的。

　　史提克也設計了另外一個遊戲設施，是一個小小的噴水池，吸引孩子戲水。現在這公園被重新設計成寧靜及休憩的風貌、現代化的綠色空間，一個像是都市街道上的祕密花園。

設計師事先周詳的
規劃，造就了這個
寧靜的空間。

富蘭克林街入口處
的護欄，融入公園
內部的藝術景觀。

二、都市花園

　　劍橋市府中心原是一所建於一八七一年的哈佛小學，二〇〇四年二月二十三日對外開放參觀，蓋爾（Mike Glier）這位知名的藝術家被賦予將歷史古蹟改裝成都市花園的重責大任。蓋爾是藝術專業者公認最能以複雜的手法使用空間，符合此一挑戰工作的最佳人選。劍橋市府中心是該市的第一棟「綠色」建築物，由麻州薩摩維兒（Somervile）的HKT建築師所領導，成功的將古蹟保存融合在環境設計之中。

　　執行此計畫的是劍橋藝術委員會公共藝術小組，小組就位在改建的建築物二樓。一九七九年劍橋藝術委員會的公共藝術小組成立，利用麻州「百分比藝術方案」所剩餘的經費，完成從六〇年代後期一些州內的公共藝術方案。小組的目的是讓藝術更有親和力，更具社會責任，啟發社區居民對生活有更深入的省思：什麼可作為市民空間？藝術作品如何豐富社區生活？藝術家所提倡的價值是什麼？那些價值如何在社區引起迴響？當然藝術家要回應這些議題，並把它們反映在基地的藝術品之中。

　　藝術家蓋爾以「流暢」、「生長」、「愉悅」及「透明」四個涵意，做為劍橋市府中心的核心理念，以提升日常生活的品質為基礎，建構出社區的形象。蓋爾以藤蔓為主題直接繪在室內的牆上，創作了一系列明亮的壁畫，將室內空間宛如細胞組織般的連接在一

起。他傳遞給使用者一個善意的信息：藝術工作者期待未來這些使用空間的各個機構組織能與社區有友善的互動關係。

　　牆上的壁畫植入社區一種樂觀進取的景象，以多樣的、活潑的及有活力的原型（prototypes）組合而成，如畫中的工人、學生、運動員及路人等等都是以素描手法，畫出在劍橋街道上或公園的真實人物，呈現了天空、草地，並將查理士河圍繞在建築物旁，激盪出一股清新的感覺。

　　蓋爾曾表示他所使用象徵性的語言，源自

劍橋市府中心也是該市的第一棟「綠色」建築物，公共藝術方案小組就位在內。（上圖）

在劍橋市府中心旁的景觀花園（下圖）

窗戶旁的藤蔓，表
現出一流暢、生
長、愉悅及透明的
四個核心理念。

以藤蔓為主題繪在
室內空間的牆壁上

於他的人像描繪，例如把政府隱喻為「管理的姿勢」。美麗蔓延的玫瑰花叢，充滿了花刺及色彩鮮艷的鳥兒，被喻為在各市廳辦公室之間「密集又吵雜的對談」。在〈咖啡時間〉中，以真實人像素描了在這建築物中的一群上班族──一杯打翻的咖啡，注入了一種印象「慢半拍的政府似乎仍在掌控之中」。「荷蘭人的煙斗」（Dutchman's Pipe）是指一種門廊上的爬藤，為新英格蘭地區的原產，因此「一種具有侵略性形狀卻需要塑造的爬藤」，指的是都市計畫及都市發展的辦公室。波士頓鬥牛犬（Boston bulldog）被認為是精明的狗，〈溜狗〉就畫在靠近動物委員會辦公室的前面，它們就像泡泡般飄浮在二樓，連接到一樓的玫瑰花叢。傳遞出流暢、生長、愉悅及透明的四個核心理念，同時也呈現蓋爾一向所展現活潑、互動的風格。

蓋爾同時使用了並列成排的方法，來檢視權力及民主的表徵。如：以一個清教徒的塑像，代表劍橋公共精神（Cambridge Common）的創始之父之一。在繪畫主題內，以人物來作比較，蓋爾以他繪圖助理的名字作街道的命名，正是想呼應「人生而平等」。蓋爾以德國國會建築物，作為現代民主模型的建築物。他採用視覺上的透明，進而隱喻政府透明化的想法。

從建築物內的色彩圖案來看，蓋爾是一個非常有天分及出色的畫家兼色彩學家。他利用原始的線條、形狀、顏色及型式，完全融合在他的創作中。「我在底部塗上色，把圖畫在上面，一種有別於典型的手法……在牆上畫圖是一種統合的過程，編織空間，它不能被移走，它永遠在那兒，與它所在之處共存亡。」

在部分的牆面上，蓋爾用炭筆沾亞麻油完成一種粗質連貫性及流線型的線條，創造透明化的姿態飄浮在牆上，這些令人眼花撩亂的幾何型式，創造出一種大塊色彩韻律的形式。蓋爾小心翼翼的注意每個細節，他認為

壁畫上的查理士河，流露出一股清新的感覺。

美麗蔓延的玫瑰花
叢，充滿了花刺及
色彩鮮艷的鳥兒，
被喻為在各市廳辦
公室之間「密集又
吵雜的對談」。
（上圖）

〈溜狗〉媒材為壓克
力顏料、碳筆。
（下圖）

〈咖啡時間〉塗繪在
室內壁面，媒材為
壓克力顏料、碳
筆。（右頁圖）

牆壁上的壁畫植入
社區一種樂觀進取
的景象（上圖）

蓋爾以他繪圖助理
的名字作街道的命
名，正是想呼應所
謂「人生而平等」
的這個口號。
（左下圖）

劍橋市府中心二樓
內部的走廊及壁畫
（右下圖）

以藤蔓為主題表達
生長的含意
（右頁圖）

生活的品質能經由良好的設計表現出來，整件作品大抵來說，可說是藝術家對材料的熟稔及精密的技巧，將計畫中每個部分的潛能發揮到極限。

說到蓋爾作品的動機，他做出下列的觀察：「我們需要更好的監護，對環境負更多的責任，更願意與人合作……我們需要被感召參與公共活動，……我們需要被批評、參與，以對我們的社區更具情感。」蓋爾教導觀眾需要參與，以便知道現在正在做什麼。

在這件「都市花園」的公共藝術作品中，可以看到歷史古蹟妥善的被保存，被賦予另一嶄新的風貌。藝術家蓋爾以他卓越的繪畫技巧，結合各種圖像，表現出豐富的象徵喻意，令人莞爾。蓋爾巧妙的將他的創作置放在整個建築物的牆壁上，讓人彷彿身在畫中，是一處值得參訪的公共空間。

劍橋市府的工務局，把對公共藝術的重視，落實在工務車上。（左圖）

三、彩繪工務車

在劍橋，藝術作品可以表現在垃圾車上，這代表公共藝術有其因時制宜的多樣性。工務局日常的工作範圍爲清運垃圾、修補、清潔馬路、剷雪等與時間賽跑的粗重工作。工務局長法根（Conrad Fagone）向市府藝術委員會，提出希望彩繪該部門車輛的計畫，這建議是仿效其他鄉鎮垃圾車上有一個屬於自己單位的標誌，好讓這種標誌成爲代表城市清潔的象徵意義。

劍橋市府藝術委員會接受這樣的提案，決

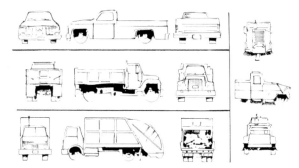

Win 500 Bucks and Paint the Town!

The Cambridge Arts Council and the Cambridge Department of Public Works announces a competition to design graphics for DPW vehicles shown. Change background color is optional.

ELIGIBILITY: Open to those who live in Cambridge and to others. Draw designs right on this poster. All three views of each vehicle shown must be included.

PRIZES: A cash prize of $500 will be awarded to the winner and letters of merit will be given to runners up. The winning design will be painted by DPW staff.

DEADLINE: Bring or send entries to Cambridge Department of Public Works 147 Hampshire St. Cambridge 02137 *Contest closes at 5 p.m. Sept. 1.* Winner announced Sept. 15.

sponsored by
The Cambridge Arts Council and the Cambridge Department of Public Works

Name Address Zip Phone Number of entries

定透過全市公開競圖的方式執行彩繪工務車的公共藝術案。首獎的獎金是五百美元，執行委員會透過海報宣傳，遴選五位評審委員，熱絡的展開這項活動，評審委員包括市長、工務局局長、資源回收車駕駛員代表及專業平面設計師。這個競圖案由藝術委員會

彩繪工務車的競圖海報，由當時任職於麻省藝術學院的教授高文所設計。（上圖）

素描手法畫出在劍橋街道上或公園的真實人物（左頁圖）

小卡車上的標誌，使用史坦斯爾加粗的黑體字。

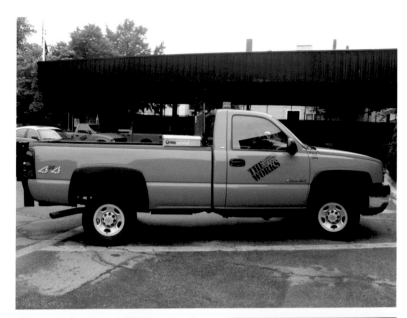

清運垃圾車輛上的側面標誌

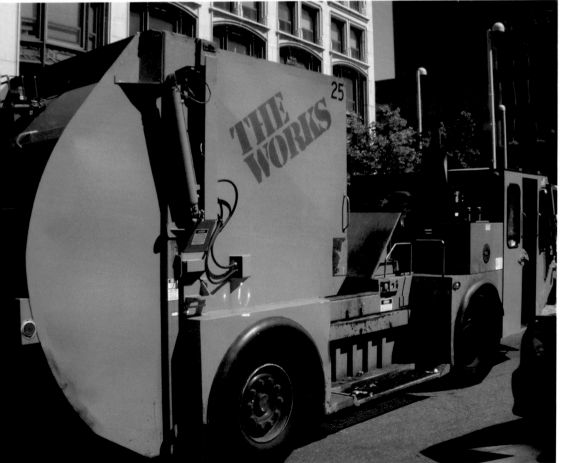

與工務局達成協定，競圖及宣傳活動費用由藝術委員會支出，執行獲獎者的設計圖案彩繪與車體費用，由工務局內的預算負擔。

競圖宣傳海報由任教於麻省藝術學院教授高文（Al Gowan）設計，此張海報上面標識工務局各式的工程車輛。委員會原本以為不會有太多的迴響，但截止收件後統計有一百一十件作品參選，評審委員經過三小時的熱烈討論，選出波士頓著名設計師維卡思（Bill Wilcox）的作品〈工作〉（The Works），這組使用史坦斯爾黑體字（Stencil Std Bold）、搭配暗紅色調，轉印於各式的工務車上，表現出該部門的工作特徵、形象──粗重的工作。這樣的結果提高該市府工務局的視覺印象，這個案例可以說是全體市民參與公共藝術的榜樣，從小學生、家庭主婦到專業的設計師。由於此案獲得熱烈的迴響，藝術執行委員會決定將全數參加的作品公開展示在市府內。

一個月之後工務局執行了這項公共藝術案，並且因波士頓電視台的報導，更受到市民的認同。當這些作品在市府展出，很容易一眼看出專業與非專業的差異。入選作品中有一位六歲學童的作品，這是他第一次看到自己的作品被展示在公共場所，高興得不得了，也獲得大家的祝賀，倒是這男童的母親為兒子感到不平，原因是把「專業與非專業」競圖放在一起作比較是不公平的。這是展出會場中的一個小插曲。

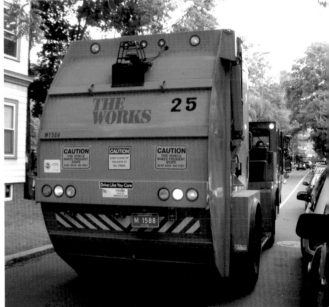

在這個案例執行之後，工務局長發表了一段感言：「對局裡所有的工作同仁而言，新設計後的車輛竟是如此的美麗，因此同仁們變得更加忙碌了，絲毫不敢怠惰於巷弄間的各項工作。感謝設計師將工務局的夢想實現。」

延續使用競圖的標誌，但顏色有所調整。（上圖）

清運垃圾車輛上的後面標誌（下圖）

四、消防員壁畫

剑橋市漢斯雪兒街（Hampshire St.）的消防員壁畫完成於一九七六年，對畫家艾迪（Ellary Eddy）而言是相當幸運的，生平第一次被剑橋藝術委員會邀請，她向藝術委員會提議以第五分隊消防隊員爲主題，創作一幅寫實的壁畫。艾迪的原稿是一幅油畫，但她相信她的壁畫會是一幅鉅作。她原本選密豆塞克斯銀行（Middlesex Bank）做爲創作基地，但因爲密豆塞克斯銀行要賣掉房子，於是艾迪必須另找基地，消防隊長同意讓這件作品畫在消防隊的牆上。

當剑橋藝術委員會將經費撥下來時，艾迪發現經費少得嚇人，只不過是八百美元，於是他們決定先畫一頂帽子。艾迪承認她從來沒有爬上鷹架去畫比真實人物大上三倍的經驗。另外一個大問題是，架設鷹架要得到市政府的同意，並且在這鷹架上要設置棲木。經剑橋藝術委員會努力後，解決了鷹架及費用事宜，並處理了合約及保險的問題。

由於春天天氣寒冷多雨，使得工作一再拖延。艾迪得爬上三層樓高的鷹架上工作，她通常在晚上工作，才能把原稿用幻燈片投射出來打稿。經過一個月的工作，包括原始提案時間及對消防員的素描，艾迪向藝術委員會要更多的錢。委員會可真是冒了個大險，事實上這個計畫已經花了將近三千美元，只看到一面白牆上的鉛筆底稿。艾迪一再向委員會保證她的作品會是一件鉅作，幸運的，

她讓委員會見識到她的勇氣及想像力。她從CETA再獲得一千二百美元的補助，她在艱困的環境辛勤努力之下，一九七六年夏末壁畫完成了。

除了所有第五分隊的消防隊員以外，艾迪還另加了兩位大大有名的消防義工，一位是

消防隊建築物上，紀念羅斯門（Benjamin M. Roseman）的銅牌古蹟。（右上圖）

消防隊建築物的全景（右下圖）

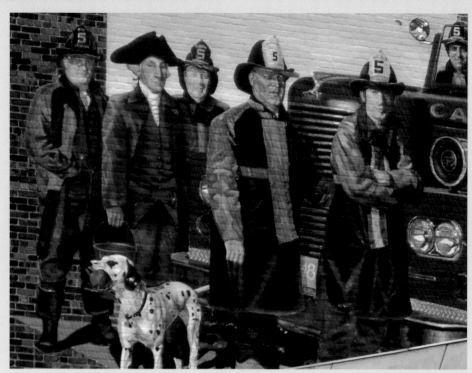

消防員壁畫栩栩如
生的細部，左側第
二位為華盛頓。
（上圖）

艾迪的消防員壁
畫，創作的過程十
分艱辛。（下圖）

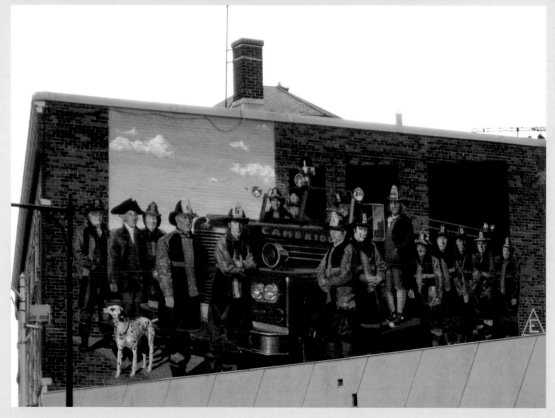

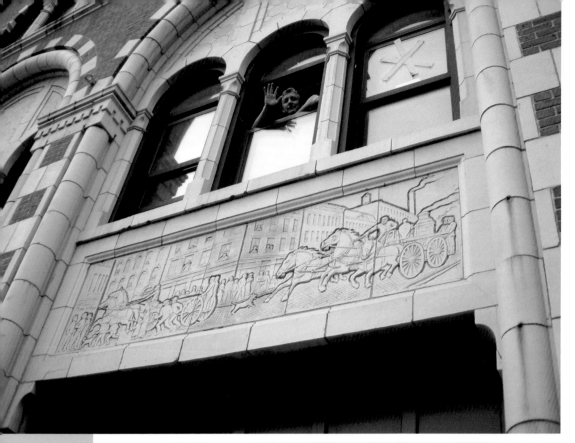

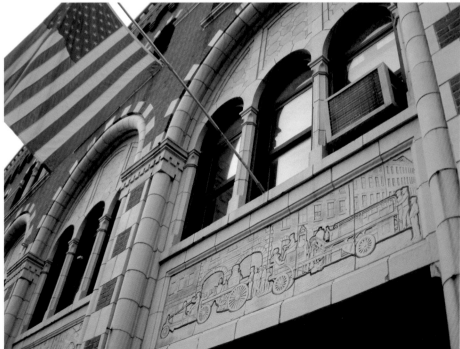

消防隊建築上的浮
雕壁畫,內容為消
防隊演變的歷史。
(本頁圖)

美國國父華盛頓（George Washington），他曾在劍橋統領美國陸軍，艾迪讓畫中的華盛頓手拿著水桶站在消防隊長艾利斯（Ellis）的後面；而靠近隊員達兒邁勳（Dalmation）旁邊的是富蘭克林（Benjamin Franklin），他穿著紅色的網球運動鞋站在消防車的檔風板旁，他被認為是消防隊的第一位義工。

在壁畫製作過程中，英門廣場的居民頗有微詞，因為沒有事先徵求他們的意見。當時藝術委員會才成立沒幾個月，根本還來不及取得居民的認同。不過完成之後，社區居民看過作品就欣然接受了，現在這幅壁畫已成為英門廣場最重要的地標。在壁畫完成一年後，為了讓人們在夜間也可以欣賞，市立電力公司贊助加裝了照明設施，而且提供永久免費的電力服務。

五、戴蒙波壁畫街

戴蒙波（Davenport）壁畫街位於波特廣場（Porter Plaza）購物中心的後面，整條街的壁面上，展示著空間錯視的美學，讓人分不出建築是真是假。壁畫街的形成，是因原本居住在此地的藝術家，無法忍受這片完全空白的牆面，於是當劍橋藝術委員會提出「讓生活變得更好」藝術競賽出爐後，藝術家當仁不讓的美化社區環境，而造就了這條美侖美奐、令人目不暇給的壁畫街。

韋納（Joshua Weiner）秋天 2000 壓克力畫在石屋上（上圖）

毛葛（Michael Maung）果園街壁畫（Orchard Street Mural）1989 壓克力畫在石屋上

波持廣場購物中心後面 栩栩如生的建築物，令人難分真假。（中圖）

歐波道夫（Jeff Oberdorfer）1977 壓克力畫在石屋上

波特廣場購物中心後面，塞嘉那大道（Saginaw Avenue）正對面（下圖）

(1)

作者	韋納（Joshua Winer）
名稱	哈佛廣場戲院壁畫（Harvard Square Theater Mural）
年代	1983
材質	壁畫
尺寸	1710×600cm
地點	位於教堂街，麻州大道旁

韋納在哈佛廣場戲院的壁面上，以建築的幻覺表現手法，呈現出真實立體
般的圓形窗戶，幾乎假可亂真。窗戶旁特地加上設計者的頭像，令人體會設
計者的別有用心，壁畫下方的海報與卓別林的畫像，是以假示真的手法。

韋納以建築的幻覺
表現手法，畫出幾
可亂真的圓形窗戶
及壁面。

在哈佛廣場戲院的
壁面，藉海報以及
卓別林的畫像，傳
遞幽默又逼真的趣
味。

韋納同樣以三度空
間的視覺幻像，表
現在一家劍橋的餐
廳壁面上。
（右頁上圖）

餐廳牆面上的孔
雀，充滿視覺幻像
的意趣。
（右頁下圖）

〈收穫的食物合作
社〉壁畫細部

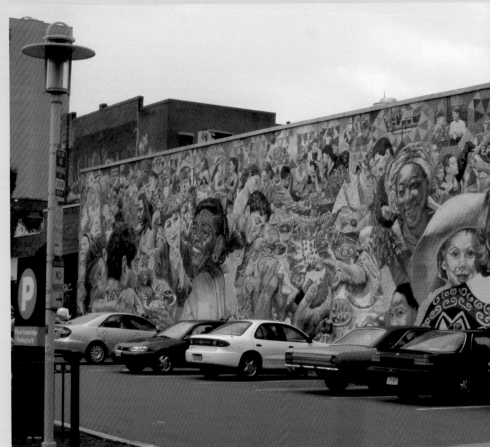

〈收穫的食物合作
社〉牆面上的壁畫

(2)
作者　費克特（David Fichter）
名稱　收穫的食物合作社（Harvest Food Coop）

　　繪在超級市場後方達五十六坪的巨幅壁
畫，是以當地不同文化居民的社會、節
慶、生活為主題，畫中的人物栩栩如生，
社區居民以此為傲，因為他們都在畫面
中。這幅壁畫的完成，更強化當地社區居
民的凝聚力，守望相助的精神更為緊密。

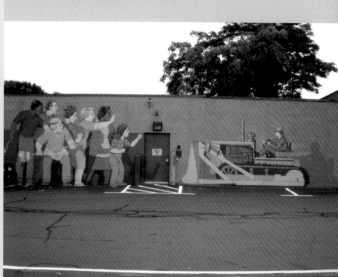

保衛家園城鎮之戰的壁畫〈戰勝開路機〉

(3)
作者　凱西（Bernard La Casse）
名稱　戰勝開路機（Beat the Belt）
年代　1980
材質　壓克力顏科彩繪於磚牆
地點　麥克中心（Microcenter）電腦商場牆面

　　這幅壁畫是社區居民戰勝官僚主義的象徵，
可追溯到一九七〇年代九十五號高速公路的興建
將貫穿這個城市，當地居民群起抗爭，這場保衛
家園之戰，迫使政府讓步，並修正其原有的道路
計畫。讓我們深刻體會到藝術作品亦可以成為社
區的精神發聲台、社區居民的意願發聲器，換言
之，是一種藝術教育的提升。

(4)

作者	朵利恩（Carlos Dorrien）
名稱	寧靜的角石（Quiet Cornerstone）
年代	1986
材質	大理石雕塑
尺寸	高90cm
地點	威納洛帕（Winthrop）廣場公園

在威納洛帕廣場公園上，可以看到藝術家朵利恩運用「想像殘留」的表現手法。〈寧靜的角石〉乍看像歷史的遺跡，他讓巨石的部分融入地面環境中，突顯物件的神祕性，石塊兩側雕上原本當地早期的地名，另一則看起來則像是一塊普通的岩石。透過岩石上切割的石階，邀請民眾或坐、或躺，或去發覺這段歷史的典故。

朵利思的〈寧靜的角石〉石塊本身像是歷史的遺跡

〈寧靜的角石〉另一面呈現的意象

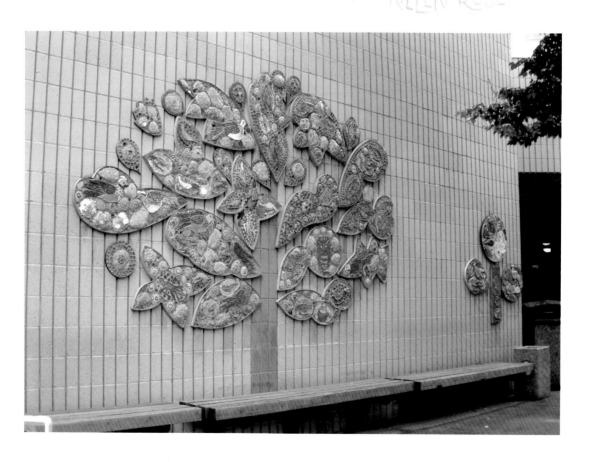

銀髮族活動中心上彩陶板細部

胡克（Lisa Houck）　他們居住在這裡（The Settled Near a Marsh）　1995　陶板釉彩

麻州大道806號，銀髮族活動中心上彩陶板（下圖）

第四章

麻省理工學院公共藝術

麻 其中最引人注目的是二〇〇四年完工啓用的史塔特科技中心。

省理工學院校園裡大師級的公共藝術作品，比比皆是，如畢卡索、柯爾達、亨利・摩爾等名家，

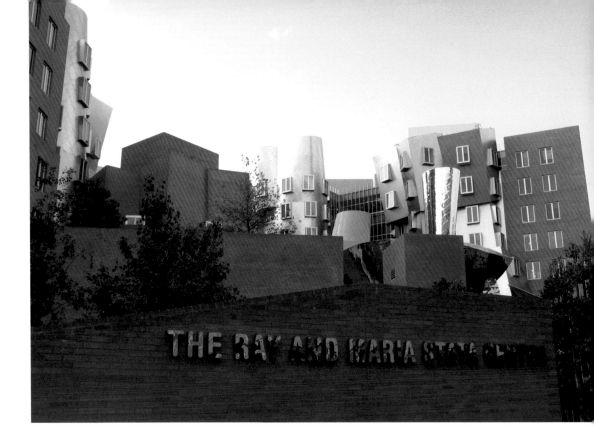

麻省理工學院裡，2004年完工的史塔特科技中心。

　　麻省理工學院（Massachusette Institute of Technology，簡稱MIT），這座舉世聞名的科技學府，不僅科技著名，校園內有許多公共藝術作品，充分表現出科技始終來自人性的濃厚文藝氣息，其中最引人注目是二〇〇四年完工啟用的史塔特科技中心（Stata Center）。這中心是千禧年後，藉由電腦科技輔助所設計的後現代建築代表作，是麻省理工學院的新地標。這座造形奇特的建築物，類似明尼蘇達大學的懷斯曼美術館（Frederick R. Wiseman Art Museum），外表有強烈的空間扭轉視覺思維衝擊表現，整體外貌呈現出光鮮亮麗的金屬造形，它以極度扭曲、變形、重疊組合的手法，打造出類似巨型的動態雕塑，看到這造形奇特的建築量

體，人們不禁會問這建築到底有什麼功能？為何要大費周章，設計出這種形式強過功能的建築？這是因為麻省理工學院要以此取代原來老舊的科技大樓，同時校方標榜要以最前衛的建築手法，塑造出一個特別的空間，能夠表現出——電腦科技、人工智慧、資訊語言。

　　這座科技中心是由建築師蓋瑞（Frank O. Gehry）設計，他設計這座建築物的理念，毫無疑問是想要創造出一座超乎人類想像的建築體，帶領人們走向前所未有的建築新境界，希望主體本身同時也能融入周遭的環境，激起人群的互動。在興建此科技中心時，還發生了一段有趣的插曲。眾所周知，麻省理工學院是全球電腦高科技中心，負責

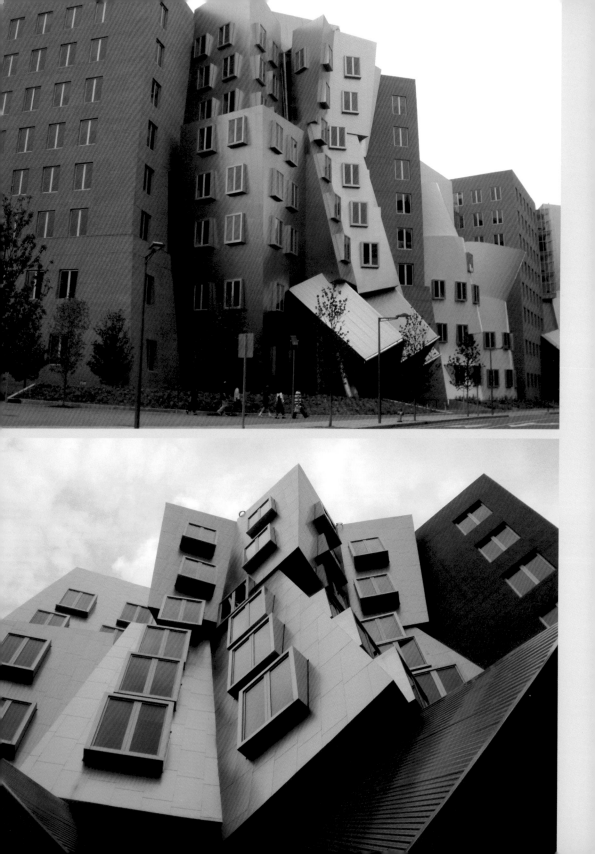

建造此建築物的人員也同樣是波士頓「大鑿計畫」的團隊，但是多數工程監造的工頭以及工人們，大都不知如何使用電腦。因此麻省理工學院特地訓練這些營造的領班，熟悉電腦相關技術的操作，讓他們將一長串的數據資料，轉為執行工程運作步驟的視覺語言，帶領部屬完成這非凡的新式建築。令人驚奇的是，後來這些工程人員都成了電腦老手。

揮別史塔特科技中心造形強烈的不安壓迫感，走向麻省理工學院校園，沿著查理斯河畔的校區，有不少大師級的公共藝術作品，如畢卡索、柯爾達、亨利‧摩爾等名家的大作，這些作品是按麻省理工學院的「按百分比提撥藝術方案」，由李斯特視覺藝術中心（List Visual Arts Center）負責執行。

李斯特視覺藝術中心是一座現代的藝術與科技研究暨展覽中心，在一樓畫廊內所呈現的作品，正呈現了麻省理工學院的科技內涵。室內外的壁面空間本身就是一件公共藝術。百分比藝術方案於一九六八年開始運作，但早在這之前，許多藝術家及建築師之間的合作，就已陸續在校園中進行了。麻省理工學院校園裡大師級的作品，比比皆是，最起碼有三十件以上，每年都在陸續增加，由於作品數量太多了，在此僅以校園內比較容易接觸到的作品提出來作介紹。

諾蘭（Kenneth Noland）這裡－那裡（Here-There）1985

四層樓高的室內壁畫，李斯特視覺藝術中心的內部

史塔特科技中心的建築物，運用極度扭曲變形重疊組合的手法。
（左頁上圖）

科技中心的外表是亮麗的金屬造形
（左頁下圖）

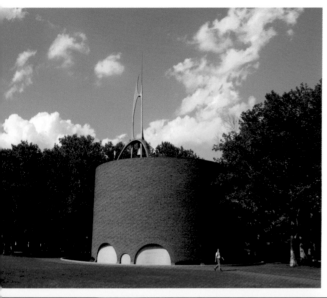

(1)

作者	羅塞克（Theodore Roszak）
名稱	教堂的鐘塔（Belltower for MIT Chapel）
年代	1955-1956
材質	鋁製品
尺寸	高114cm

　　由麻省理工學院提供建築圖稿及模型，再交予藝術家執行，設置在圓柱形的教堂上。這件外表變化頗多的作品，以垂直向上與拱形彎曲的三段式造形，象徵著西方三種教派共同擁有這個小教堂的宗教空間。

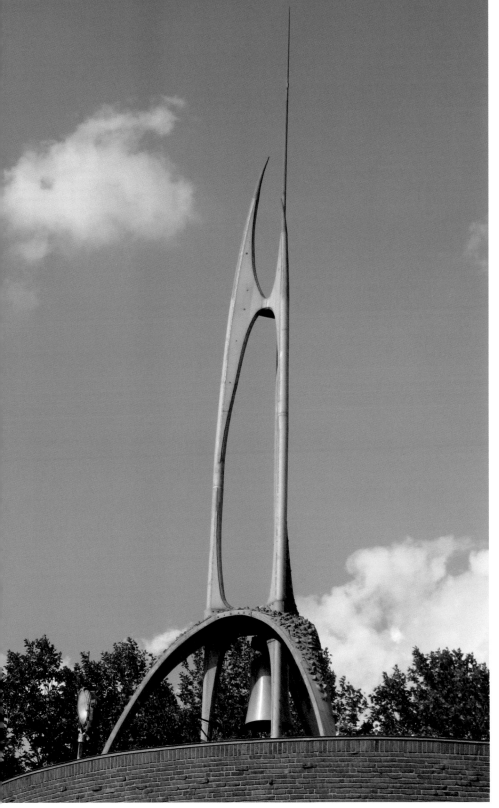

〈教堂的鐘塔〉放置
於教堂上之特寫圖
片。（本頁圖）

〈教堂的鐘塔〉有著
垂直向上與拱形彎
曲的三段式造形
（左頁上圖）

天空般的彩色是
〈教堂的鐘塔〉建築
外部的光源
（左頁下圖）

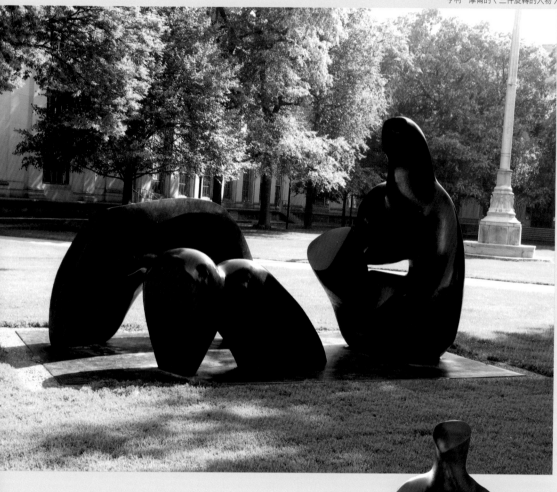

(2)

作者	亨利‧摩爾
名稱	三件旋轉的人物（Three-piece Reclining Figure, Draped）
年代	1976
材質	青銅

　　類似的作品在哈佛大學也有一件，是藝術家亨利‧摩爾於二次大戰的創作表現。他以此強調作品本身與環境正負空間的關係，這樣的風格形式成為他個人獨特的表現手法。作品由麥德墨特（Eugene Mcdermott）家族及校友們捐贈。

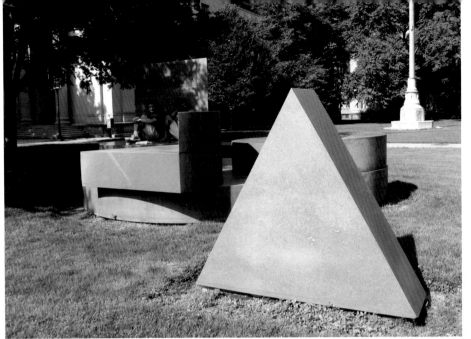

海茲的這件作品成
為麻省理工學院學
子的最愛

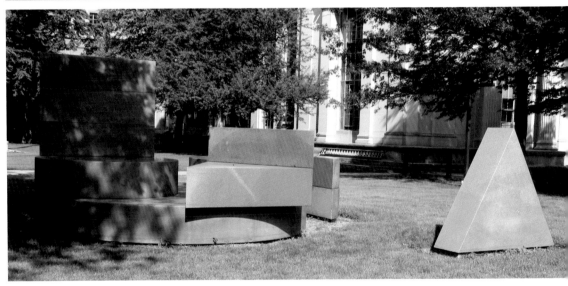

(3)

作者　海茲（Michael Heizer）

名稱　格尼特（Guennette）

年代　1977

材質　11件大理石

地景藝術家海茲最著名的作品是〈雙重否定〉
（Double Negative），是位在內華達沙漠中四百七
十公尺長、十七公尺深壕溝狀的地景藝術。他在
麻省理工學院校園中的作品，是以四十六噸重、
產自加拿大的粉紅花崗岩，雕切出不同的圓形以
及圓弧的造形，讓生硬的岩石更有變化，這件作
品目前成為學子的最愛，他們喜歡在此享受閱
讀、日光浴、音樂發表會等樂趣，此作品由紐約
大都會博物館借展。

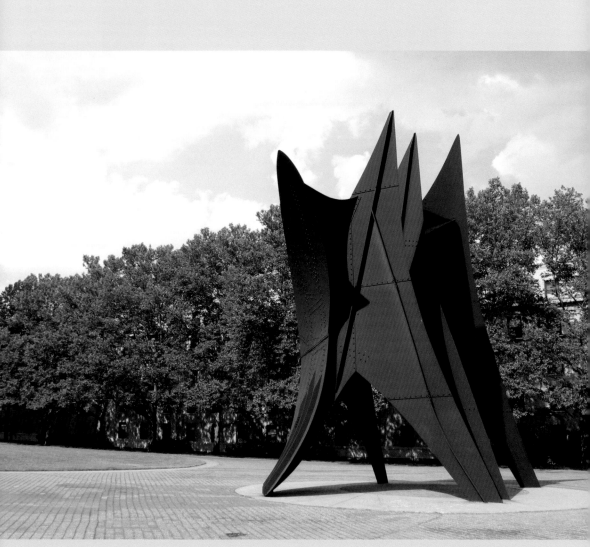

麻省理工學院九號
建築物廣場前，柯
爾達的〈大帆〉

(4)

作者	柯爾達
名稱	大帆（Big Sail）
年代	1965
材質	上色的鐵
尺寸	高102cm

　　柯爾達這位動態造形藝術大師，在麻省理工學院裡有幾件作品。我們對這位大師作品的認識，大多是懸掛於空中的動態雕塑，然而這一系列稱為「大帆」的作品則是靜態的。其中一件位於九號建築物廣場前，是以多片巨大無比塗色的鋼板所組成的抽象結構體。走進作品底部，難免被這巨大的結構體所震憾，感受到滄海一粟、個體被淹沒的渺小。此作品由麥德墨特夫人所捐贈。

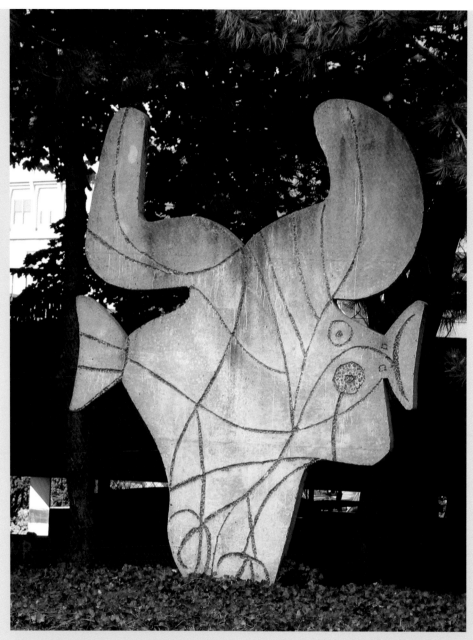

畢卡索與雷思嘉合作的雕塑作品〈人物切割〉

(5)

作者	畢卡索及雷思嘉
名稱	人物切割（Figure Decuoupee）
年代	1963
材質	水泥鑄造
尺寸	高351cm

同樣位於麻省理工學院校園內，這件似鳥又似魚展開雙翼的雕塑作品，是畢卡索於一九五○到一九六○年間的一系列平面轉化成水泥板的作品之一，畢卡索先做出初步設計的模型，再交由藝術家雷思嘉（Carl Nesjar）執行水泥蝕刻製作，兩人共同合作。這作品是造訪麻省理工學院必看的公共藝術作品之一，由無名氏贈予。

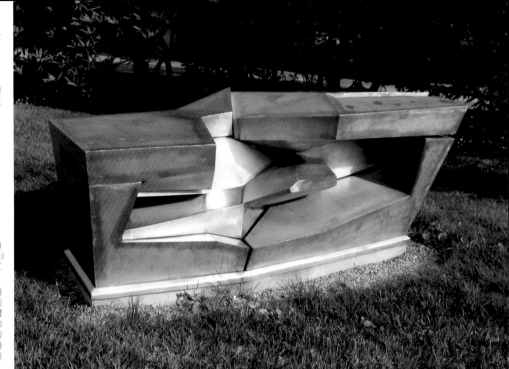

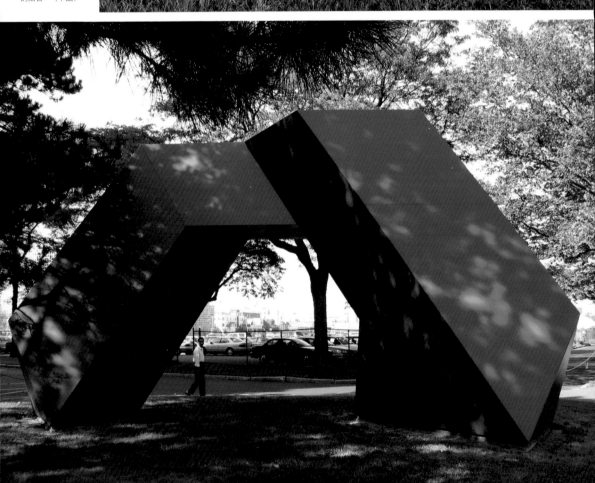

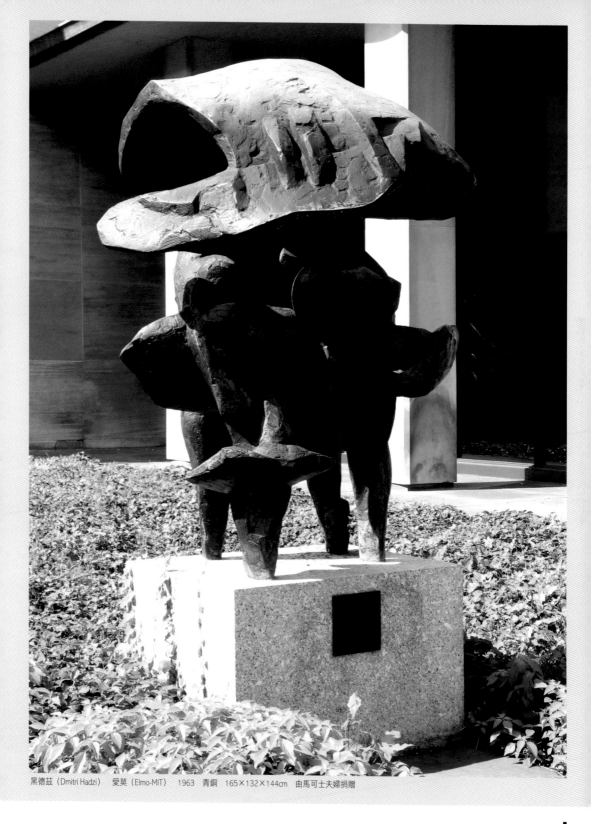

黑德茲（Dmitri Hadzi） 愛莫（Elmo-MIT） 1963 青銅 165×132×144cm 由馬可士夫婦捐贈

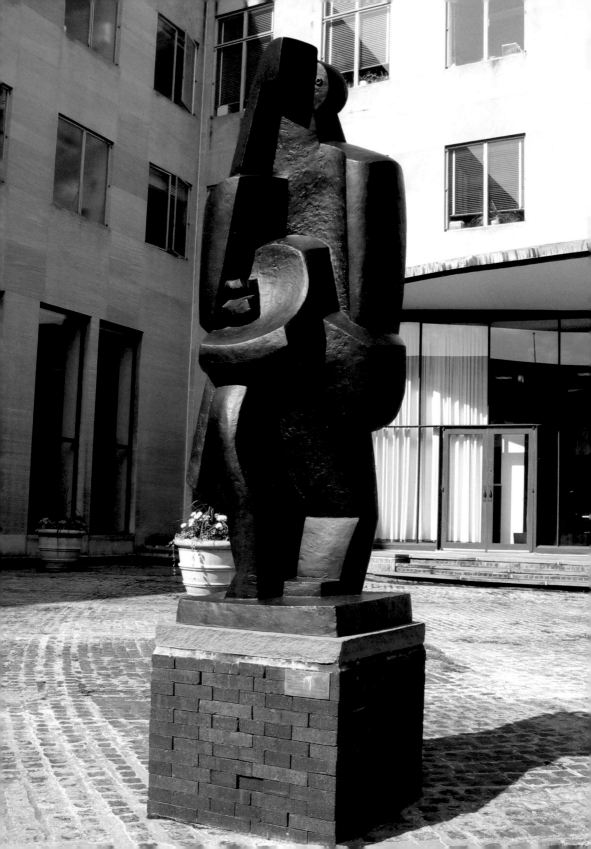

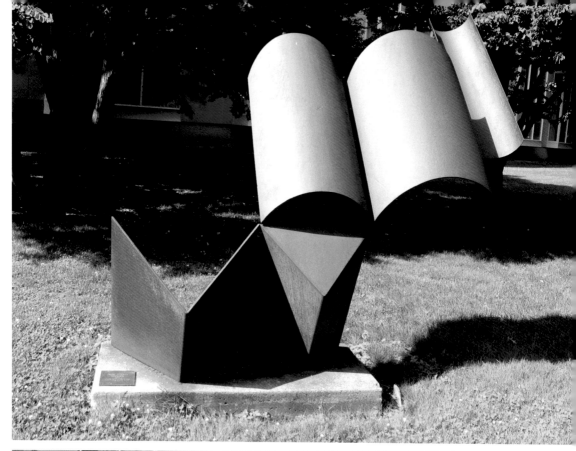

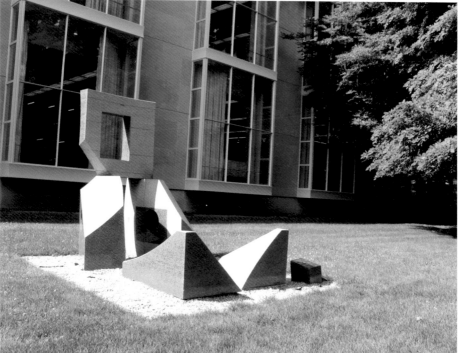

維金（Isaac Witkin）
安哥拉（Angola）
1968 烤漆的鐵
213×262×183cm

由一位MIT藝術委員
會委員所捐贈

貝克拉（David
Bakalar） 電視人
（TV Man or Five Piece
Cube with a Strange
Hole）1993 花崗
石（左圖）

亞克‧李帕基茲
（Jacques Lipchitz）
泳者（The Bather）
1923~1925 青銅
193×74×71cm

尤拉‧李帕基茲為
表彰堤沙門所捐
贈。（左頁圖）

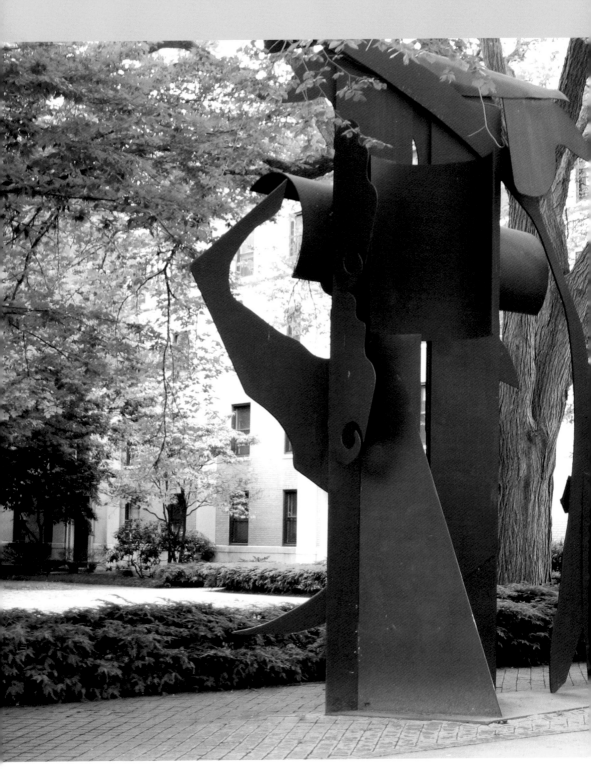

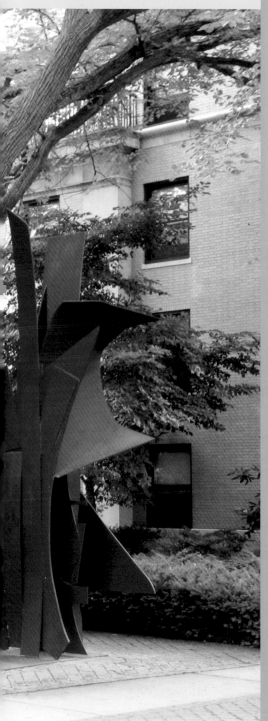

亞克‧李帕基茲（Jacques Lipchitz） 繆司女神的誕生（Birth of the Muses） 1944～1950
青銅 154×226cm 尤拉‧李帕基茲為紀念維斯納醫生所捐贈（上圖）

山蓬（Jim Sanborn） 無題 1994 石灰石、有波紋的砂石化石、石化的樹、生物切片由
顯微鏡投射出來、綠石英 由馬加山尼卡及其朋友為紀念阿德列‧馬加山尼卡所捐贈（下
圖）

內惟生（Louise Nevelson） 透明的水平線（Transparent Horizon） 1975 上色的烤漆鐵
610×660×244cm 「按百分比提撥藝術基金」委託製作（左圖）

梅歇特（James Melchert） 來自光亮（Coming to Light） 1993～1994 手製亮面陶板 6750×420cm 生物科技大樓走廊

這作品位於生物科技大樓走廊南北兩端上，整塊牆面上以手工上釉的陶磚，繪出自然結構色彩鮮艷的圖案，如費那波齊數、DNA螺旋圖案等，讓生物科技也充滿了藝術的氣息。（左、右頁圖）

第五章　波士頓捷運的公共藝術

波士頓捷運系統中的紅線，有著世界知名且豐富的公共藝術品。波士頓都會捷運局將這個世界級公共藝術政策執行所獲得的經驗，推展到其他的車站。

63

波士頓捷運設立於一八九七年，統稱T，於一九八○年開始地下化。波士頓捷運系統共有紅、橘、藍、綠四條路線。其中以紅線最新，紅線有世界著名且豐富的公共藝術品，是由麻省海灣交通部（Massachusetts Bay Transportation Authority, 簡稱MBTA）與劍橋藝術委員會共同執行。

在一九八七年波士頓獲得聯邦政府交通部的經費補助（DOT. US Department of Transportation），進行都市計畫，整個背景回溯到一九七七年卡特政府對文化資產的維護政策，美國交通部為回應這個政策，而有DOT's 新設計、藝術、建築的政策，從一九七七年九月一日開始的DOT經費，明文規定凡是獲得DOT經費的地方政府，必須提撥建築總工程經費的百分之二為上限執行公共藝術。

從一九七六到一九八六年，十年的「藝術在紅線地鐵案」透過DOT工程經費的公共藝術品設置經費，打造人性化的地鐵站，這個計畫是由成立於一九七四年的劍橋藝術委員會所執行，邀約當地社區的居民、藝術家，鼓勵他們積極參與每一站的作品設置。「藝術在紅線地鐵案」被譽為聯邦交通部的藝術計畫案的典範，這個計畫有另一種新的意義，目的在透過設置公共藝術結合不同的地方資源。對地方團體、社區裡的藝術協會機構，能夠藉由此案的推動，讓市民瞭解藝術與公共空間的實質關係，進而體會藝術與空

波士頓捷運的標誌

間的互動。執行方案是透過建築主體、城市發展部門、交通部門以及地方社區民間團體的合作，共築共享整體計畫。

第一節　捷運紅線的公共藝術作品

紅線地下鐵公共藝術作品，由劍橋市藝術委員會透過公開徵選及委託創作的方式，作品共有二十件，分別設置於四處新的地鐵站——哈佛廣場（Havard Square）、波特廣場（Porter Square）、大衛斯廣場（Davis Square）與鯡魚車站（Alewife Station）。其執行經費來源為總工程經費的千分之五。由於這項為期五年的公共藝術案十分成功，廣受好評，波士頓都會捷運局將這個世界級公共藝術政策執行所獲得的經驗，推展到其他的車站。

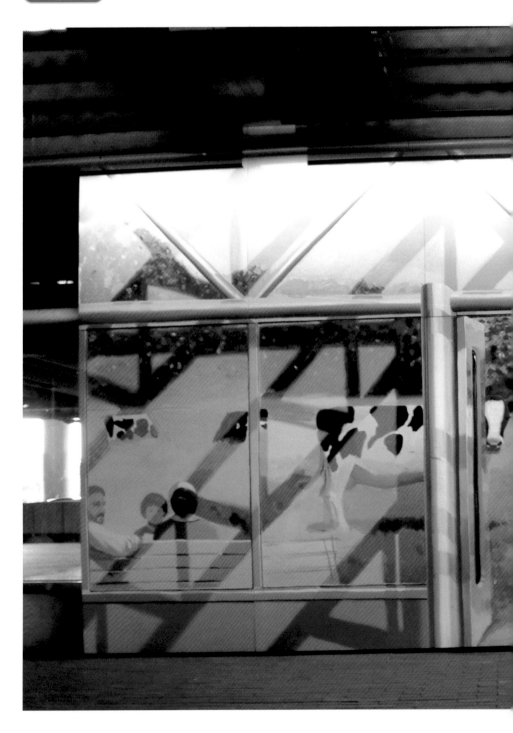

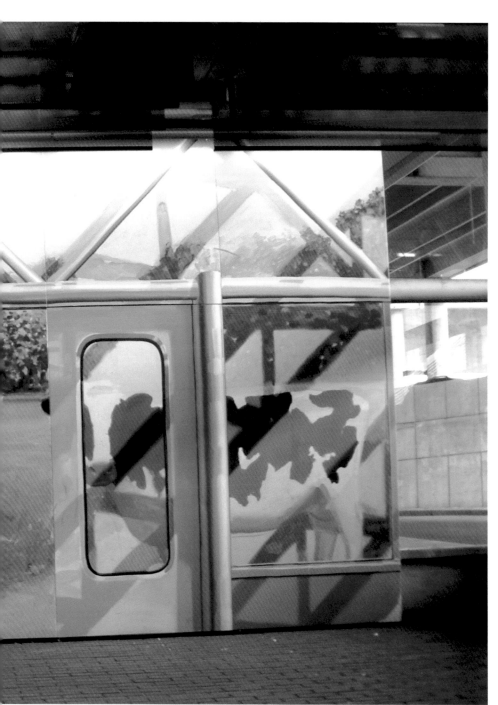

詹維茲（Joel
Janowitz）　鯡魚站
的牛（Alewife Cows）
1985　彩繪

巴士站候車亭內的
假像透視壁畫，內
容為描述鄰近車站
地區的農村景色。

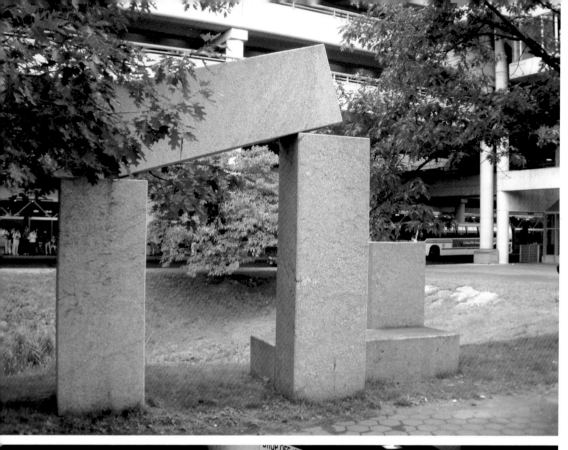

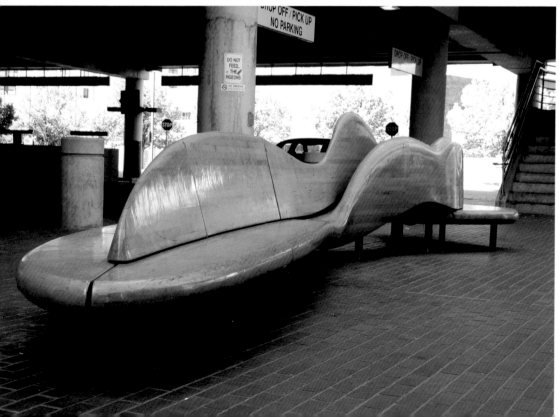

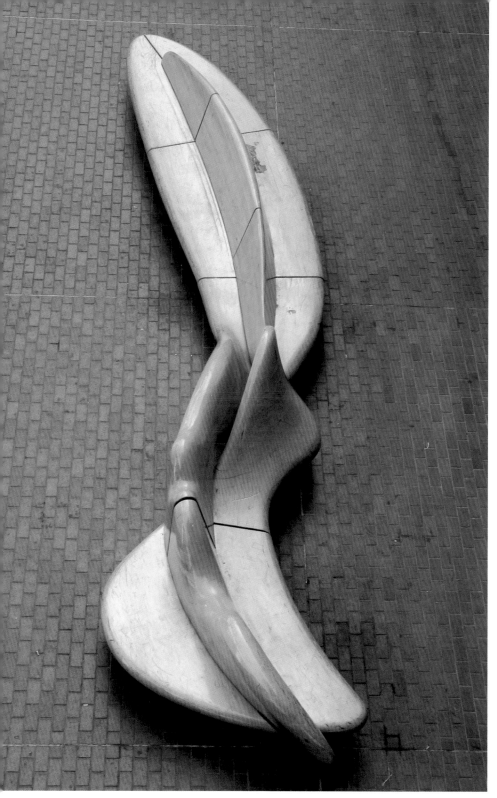

費思可納（Richard Fleischner） 無題 1985 花崗岩

藝術家偏好使用單元塊狀的石材，以相似形構造的手法連續呈現，這是位於鯡魚車站外南側，環境景觀石雕作品。（左頁上圖）

基舍（William Keyser Jr.） 無題 1985 木材

在停車場內，巴士站附近，兩組造形獨特、類似魚狀的木製長椅，提供等車民眾休息之處。（本頁及左頁下圖）

索那（Alejandro and
Moira Sona） 紅線
的盡頭（The End of
the Red Line）
1985 360×300×
300cm

懸吊在軌道上方，
紅色霓虹動態雕塑
群組，每當列車進
站就會有閃閃發光
的視覺效果，作品
之所以取名為〈紅
線的盡頭〉，是因為
此站為捷運紅色的
終點站。

二、大衛斯廣場車站

葛林蘭（Sam Gilliam）
英 文 字 D 的 造 形
（Sculpture with a D）
1985 鋁板

月台上方，彩色鋁板的造形，以英文字D的造形為創作來源。

格高利及威（Jack Gregory & Joan Wye）

車站附近學校學童的陶板作品，極富童趣，提供通勤者不同的視覺享受，一路從地面進出口延伸至收票口前的壁面上。

泰勒（James Tyler）
無題　1984

這些真人大小的水
泥翻模人型，悠遊
於廣場上，或行
走、或表演，這是
藝術家以當地居民
生活百態為取樣的
作品。

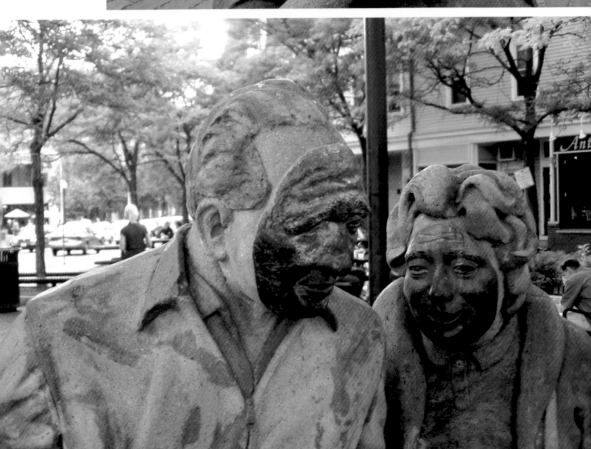

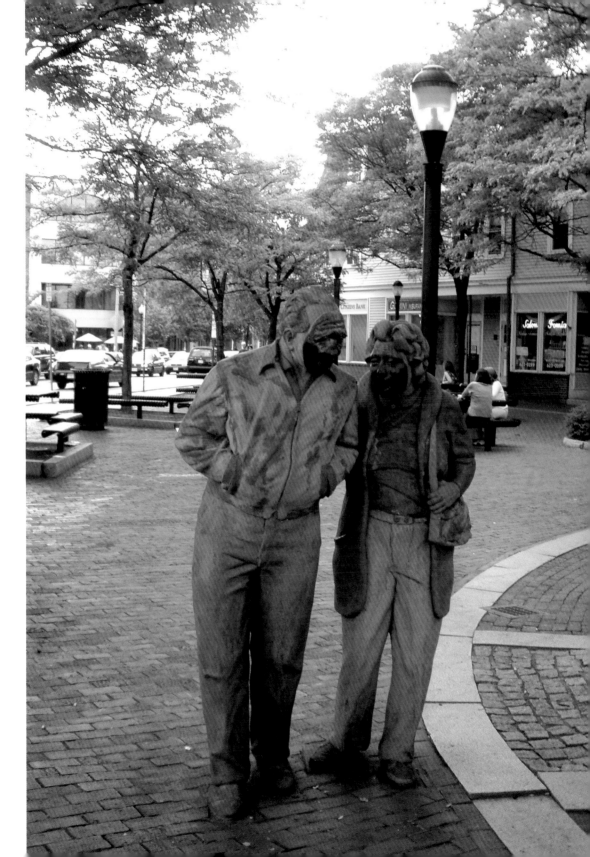

塞爾伯（Clifford
Selbert） 七支風向
儀（Seven Hills Park）
1990 樹脂密集
板、壓克力顏料、
鋼料、鋁板、磚
塊、花崗石等 高
780～1500cm不等

這件作品被譽為環
境指標的代表作，
內容包括七支不同
形狀的風向儀：鯡
魚、兩座古蹟房
舍、古堡、乳牛、
一座鐘以及蘋果
樹。這是作者針對
該地山莫密爾的史
料研究得到的靈
感，以此象徵當地
的七座小山丘。

七支風向儀中，鯡
魚形狀的風向儀。

三、波特廣場車站

朵利恩（Carlos
Dorrien）　波紋
（Ondas）　1984
花崗石雕刻　高
720cm

車站內外入口處，
波紋造形的巨大石
雕。

哈瑞恩（Mags
Harries）　手套
（The Glove Cycle）
1985 銅

不同形狀銅製翻模
的手套，一如真實
般散布在車站內各
處。據說當初地鐵
開挖至波特廣場時
遭遇堅硬的岩盤，
因此工人的手套都
磨破了，必須經常
換新，便將舊手套
隨處丟棄。

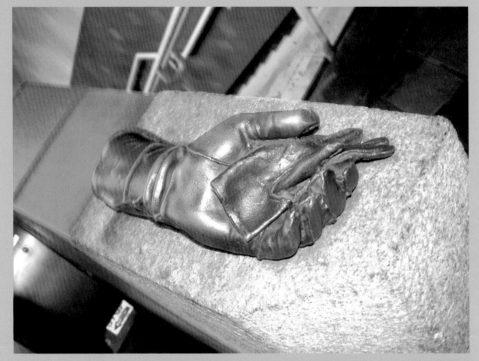

散布在波特車站內
各處的銅製翻模手
套

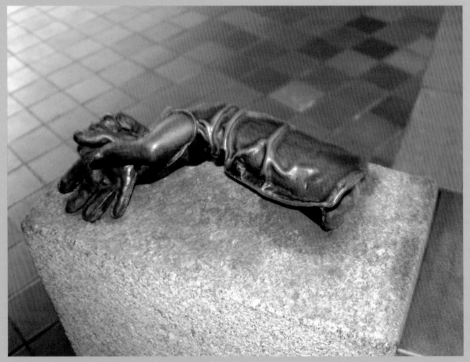

威來特（Willam Wainwright） 隧道盡頭的光亮（The Lights at the End of the Tunnel） 1985 鋁板、樹脂薄膜

此設計榮獲1986年麻省藝術州政府首獎，吊懸於進出口電扶梯的上端，由同系列的圖案分佈於間隔的鋁板上，總長約80公尺，乘客透過電扶梯移動帶出視覺的變化。

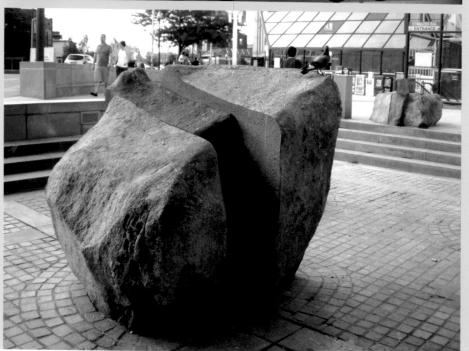

菲利浦（David Phillips） 波特廣場的巨石（Porter Square Megaliths） 1984 石材與銅 720×720cm

藝術家運用石材與銅的混合手法，重新詮釋石材的美感。菲利浦將數塊切開的岩石，置入部分的銅雕，藉以陳述地鐵開挖至波特廣場時，遭遇堅硬岩盤的故事。

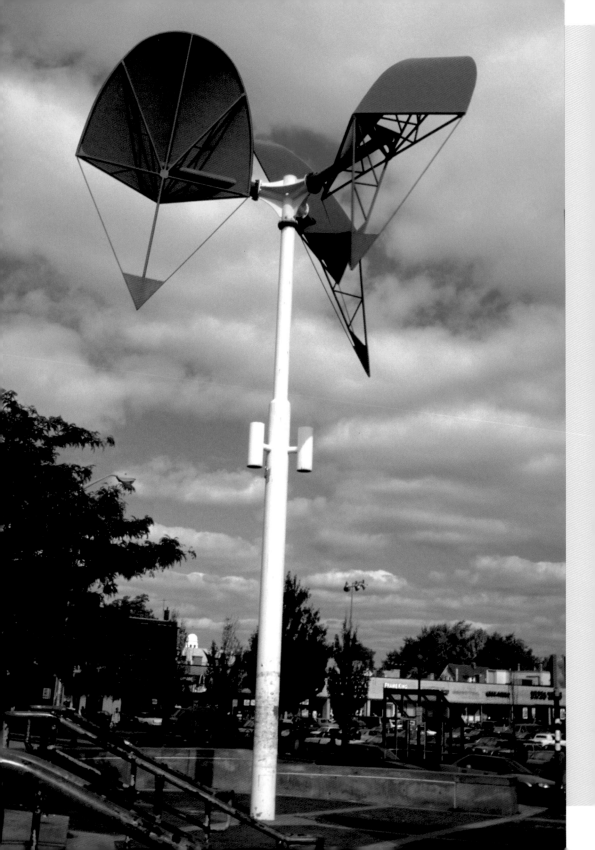

瑞門（William Reimann） 刺繡的柱子（Embroidered Bollards） 1984
高68×寬12×厚12cm

運用六塊花崗岩板表現6種不同細緻的雕刻圖案，隱喻出當地社區居民分別屬於六種不同
族群的文化背景。（本頁三圖）

新宮晉（Susumu Shingu） 風中的禮物（Gift of the Wind） 1985 鋼構烤漆高13m

機動藝術，其旋轉的能量來自自然的風力，這是日本風動藝術大師新宮晉與自然對話的作
品。剛設立時，當地的居民不甚喜歡，認為作品過於龐大，但如今它已成為當地的地標。
（左頁圖）

海茲（Dimitri Hadzi）
祭壇（Omphalos）
1 9 8 5　花崗岩
630cm
藝術家運用六種不
同色澤的花崗石
材，以肚臍為人體
之初的觀念加上古
代的儀式，象徵宇
宙中心的意涵，表
現出這座祭壇位在
哈佛大學地理中心
的意象。
（本頁及右頁上圖）

啟帕（Gyorgy Kepes）
紅線上的藍天（Blue
Sky on the Red Line）
1985 長33m

啟帕是麻省理工學
院前衛視覺媒體試
驗中心的創辦人，
他運用彷彿歐洲中
古世紀教堂內鑲嵌
彩繪玻璃手法，於
地下公車站內創造
一堵彩繪玻璃長牆
的動線，引導巴士
駛向地面出口的藍
天。

斯多爾及康寧漢
（ Anne Storrs &
Dennis Cunningham)
大徽章（Medallions）
1986 陶板 30cm
正方

100片不同圓形勳章
浮雕的陶板固定於
車站的樑柱上，位
於兩側月台的牆面
處。

梅伯（Elizabeth
Mapell) 1987 瓷
磚釉彩 每一組120
×360cm

七組由瓷磚釉彩所
拼成的壁畫，設置
於兩側候車月台的
壁面。

六、肯得廣場車站（Kendall Square Station）

保羅・馬諦斯（Paul Matisse）　肯得樂隊：畢達哥拉斯（Kendall Band: Pythagoras）　285×975cm

本作品共有一組三件，是由法國畫家野獸派表現主義馬諦斯之的孫子保羅，馬諦斯所創作，分別以〈畢達哥拉斯〉、〈克卜勒〉與〈伽利略〉三位著名數學家來對作品命名。〈畢達哥拉斯〉含十六支鋁合金組成的鐘琴，透過月台上操作的槓桿，使柚木製的木鎚敲打鐘琴，發出和諧的音效。

保羅‧馬諦斯　肯
得樂隊：克卜勒
（ Kendall Band:
Kepler ） 223×
101.5cm

是由一鋁合金環所
構成，同樣透過槓
桿的操作，使木槌
撞擊鋁環，每撞擊
一次，鋁環會產生
共鳴的音效，其效
果將達三分鐘之
久。(上圖)

保羅‧馬諦斯　肯
得樂隊：伽利略
(Kendall Band: Galileo)
223×101.5cm

是由整張鋼片所製
作的裝置藝術，同
樣經由月台上的操
控，讓這張鋼片扭
轉擺動產生如雷般
的音效，作者稱為
「雷的音樂」。
(左下圖)

「肯得樂隊」即是藉
由月台上的操縱桿
來操控發聲。
(右下圖)

七、市中心轉乘車站（Downtown Crossing Station）

辛普生（Lewis Simpson） 狀況（Situations）
1987 大理石 116×160cm
四十組不同造形的大理石座椅，散布在月台壁，
創造出虛擬與真實感的連接。

柯佐內得（Elaine Calzolard）
捲雲（Cirrus Clouds）
1982　不鏽鋼及聚脂薄膜　1800×720×300cm
三片不同造形之不鏽鋼及聚脂薄膜所製成的雕塑懸吊於軌道上方，
如同天上的捲雲般，為地鐵增添些許雲彩。

第二節　捷運橘線的公共藝術作品

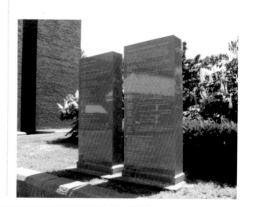

一、弗里斯山車站（Forest Hill Station）

胡爾利（Thomas Hurley）　地鐵的蒐集家（The Subway Collector）

車站外，花崗大理石的地鐵詩文的紀念碑。（右圖）

坎尼（Ethan Canin）

大理石的紀念碑刻有文字，靠近車站上層入口處。

橘線運作始於一九七五年，由西南穿過大都會區向北行，橘線亦有不少的公共藝術作品，如果形容紅線的公共藝術是氣勢磅礡，橘線的公共藝術就是小而美，部分公共藝術作品是由都市景觀藝術公司所執行。

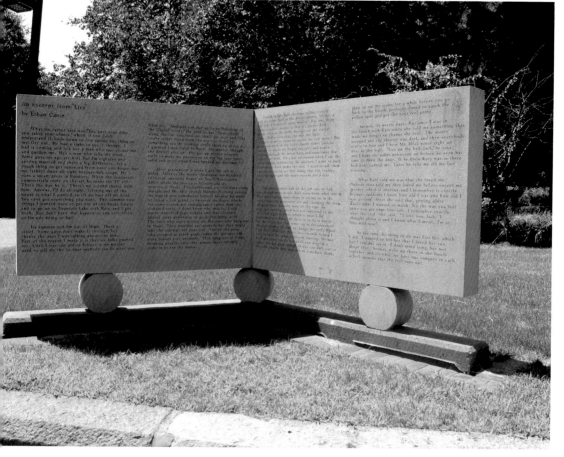

喬治（Dan George）
轉動的綠意
（Transcendental
Greens）　1990　9
組鋁板　總長約420
×360cm

以九片鋁合金面板
切割出葉子造形的
裝置藝術，安裝在
車站內開放空間中
的圓柱上。

〈轉動的綠意〉呼應
著車站附近兩大著
名的風景區——富
蘭克林公園與安諾
德植物園。（下圖）

二、綠街車站（Green Street Station）

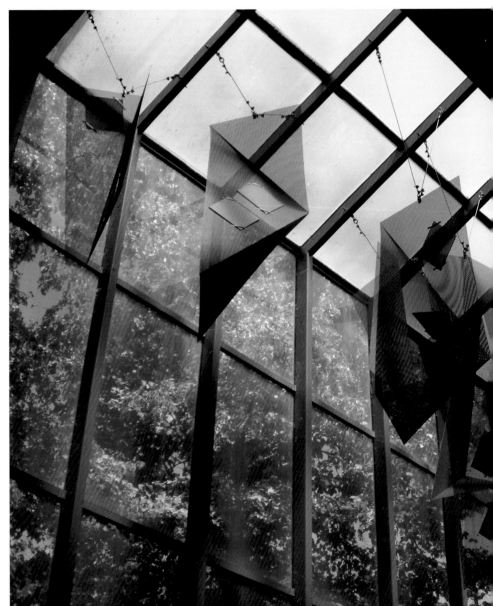

杭特（Virginia Gunter）
彩色的旅程（Color
Passage） 1990
20組，每組約90×
150cm

塑鋼玻璃、細鋼網
狀及彩色玻璃所組
合成的懸掛式雕
塑，設置在月台及
車軌的上方，透過
這些材質產生色彩
以及光影的變化，
讓乘客有著不同的
視覺享受。

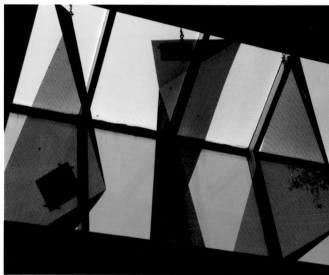

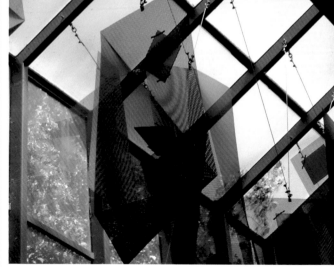

三、石溪車站（Stony Brook Station）

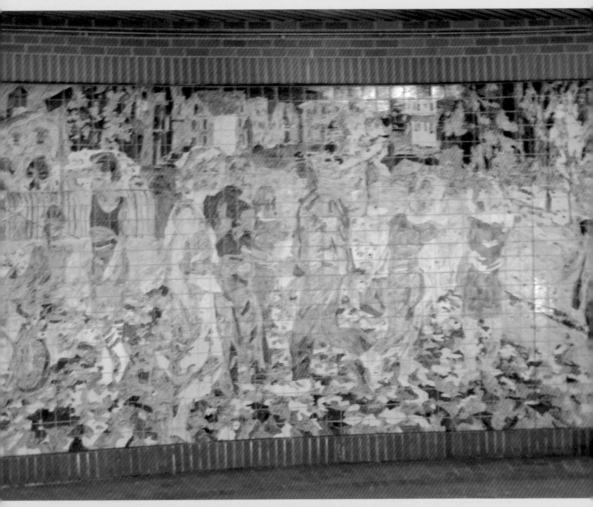

菲多（Malou Flato）　打轉的人生（Life Around Here）　1990　高260×1200cm
藝術家以彩繪瓷磚的方式，描繪出車站附近社區環境以及居民的生活情景。

四、麻州大道車站（Massachusetts Avenue）

泰勒（Bruce Taylor）　麻州大道風動雕塑（Massachusetts Avenue Installation）
1989　高360cm，直徑60cm
三組鋁製風動雕塑，懸吊於軌道上方，藉由地鐵進出的氣流帶動作品旋轉。

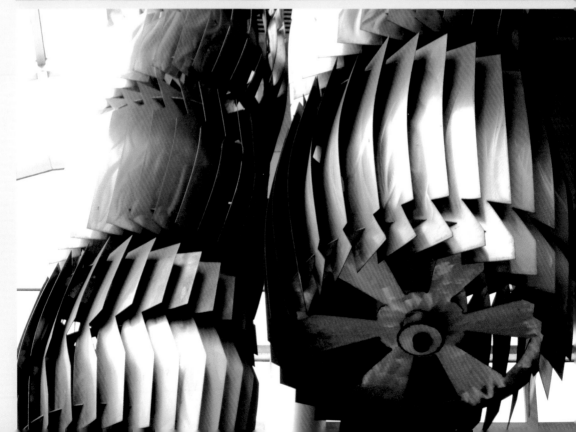

第六章　結語

在同時更能豐富社區居民生活、撫慰居民內在的心靈層面，達到藝術家與社區居民的合作關係。波士頓，一件好的公共藝術從執行到完工大約要三到五年，其用意不僅使藝術家為公共建築環境美化空間，

這本書是對大波士頓地區公共藝術初次的勾勒，一九九五至一九九八年學生時代的我，雖然在波士頓住宿三年，卻從來沒有仔細去瞭解公共藝術，波士頓都市景觀的天際線似乎每年都有所變化，尤其在「大鑿計畫」執行後，更帶動整個大都會的新景觀風貌，原本一些廣為人知的公共藝術作品，被暫時搬移到別處保存，等待工程完工後再復原。

透過我的指導教授塞茲（Patti Seitz）、希基（Meg Hikey）、弗葛利拉（Gina Foglia），以及劍橋市藝術委員會執行長尤格文生、波士頓都市景觀協會執行長貝利多的協助指導，讓我在二○○四年很短的行程內，對波士頓公共藝術有更深的體會，才能夠與讀者們分享。在波士頓，一件好的公共藝術從執行到完工大約要三到五年，其用意不僅使藝術家為公共建築環境美化空間，讓藝術家有一展長才的機會；同時更能豐富社區居民生活、撫慰居民內在的心靈層面，達到藝術家與社區居民的合作關係。當然建築師要對整體設置計畫有全盤的了解，才能使公共藝術的設置更有意義。

我曾在國內參與幾項公共藝術案的執行，經過這次走訪波士頓公共藝術，不免自我檢討一番，同時與台灣公共藝術的設置環境作一比較。台灣公共藝術的設置環境蓬勃發展，但相形之下設置的時間過短，通常是三到六個月不等，設置時間如此匆促，如何達成藝術家、社區居民、建築師合作的關係，

呈現作品的完美度是有待商榷的。再者維護管理是另一個大問題，目前公共藝術的設置，只允許有設置費用，並無維護管理費用，因而作品誕生後，就同如棄嬰般任憑風吹雨打日晒，讓作品失去原有設置的目的。另外，相關活動的配合，更是微乎其微，大都淪為紙上作業，更何況暫時性的公共藝術設置計畫的表現，根本沒有發揮的機會。

以「大鑿計畫」的公共工程而言，對波士頓都會區是一個整體全面性的規畫，工程中所配搭的公共藝術，一開始由執行單位規劃，後來因為工程經費超出預算過多而被終

「大鑿計畫」中的公共藝術（上圖）

九一一恐怖攻擊之後，由國小孩童發起的暫時性公共藝術，設置於市政府前。（下圖）

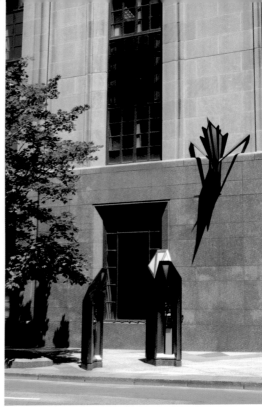
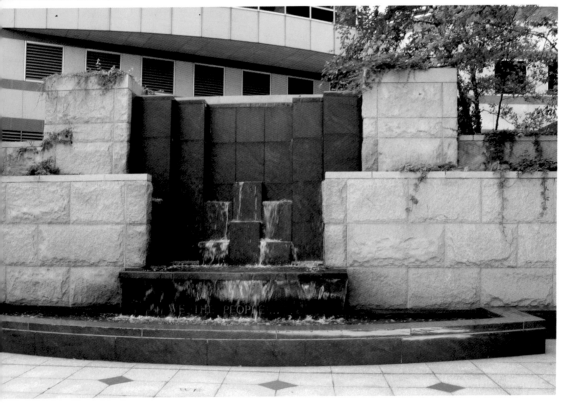

波士頓圖書館壁面
的石雕作品（左頁
左上圖）

市區中心藝術造形
的電話亭，材質為
青銅，1992年。
（左頁右上圖）

市區中心銀行前的
景觀（左頁下圖）

位於波士頓交響樂
廳旁的暫時性壁畫
創作

羅根國際機場的空
中走道內部

劍橋七號設計公司
於羅根國際機場空
中走道上所設計的
〈大西洋之旅〉主題
中的海中生物。
（右頁二圖）

止，但在相關變通配套的措施下，並未終止綠地空間與藝術設置的發展，官方以類似BOT的替代方式進行，由市政府提供土地讓私人承租，有使用經營之年限，但私人有義務在建築物四周興建公園綠地等。再則「大鑿計畫」因為對當地居民生活起居，造成非常大的影響，因此公部門非常注重軟硬體的宣傳，手法都相當有計畫，例如：在科學館內展出互動實體「大鑿計畫」工程的縮影版，小朋友透過展示，了解重大工程的必要與意義，家長陪同小孩參觀後，無形中也一起了解工程的意義及價值。工程相關單位在每一段工程通車前，都有開放性的公眾宣傳活動，相邀市民一起參與分享成果。在市區施工路面或拆除區，都有暫時性民眾參與的公共藝術活動，工程政策與藝術結合，無形中增加了民眾的認同感。反觀政策與藝術結合的公眾活動，在台灣的工程領域似乎從未發生，有的話也只是淪為政治人物的個人剪綵秀而已。

參考資料：

Bergaman, Merdith. "Sculptor Meredith Bergman's Dedication Speech." Proclaim Her: Newsletter of the Boston Women's Heritage Trail (BWHT), Winter/2004, 2-6.

Carlock , Marty. "A Guide to Public Art in Greater Boston: From Newburyport to Plymouth" Boston: The Harvard Common Press, 1993.

Carlock, Marty. "One Park, One Artist: A Landscape Architect and a Sculptor Team up to Rehab a Neighborhood Park." Landscape Architecture, 7/2004.26-34.

Curits, Liane. "Please Welcome the Ladies." Proclaim Her: Newsletter of the Boston Women's Heritage Trail (BWHT), Winter/2004, 3.

Epstein, Andrew, D. "Artists' Rights and Public Art: Sculptor David Phillips Wins Round-One Victory in Decision Rendered by U.S. District Court." Arts Administration: Boston University. Spring Newsletter, 2004.

Frosting, Karen. "Urban Garden: Welcoming Mike Glier's Town Green to the Newly Renovated Cambridge City Hall Annex." Art New England: Contemporary Art and Culture. June/ July (2004)16-17.

Gowan, Al. "Nuts & Bolts: Case Studies in Public Design" Cambridge: Public Design Press, 1980.

Lanzl, Christina. et. al. "MBTA: Art Collection-Catalogue & Guide" Boston: Massachusetts Bay Transportation Authority, 2003.

Lombardi, Pallas. et. al. "Arts on the Line: A Public Art Handbook" Boston: Massachusetts Bay Transportation Authority, 1987.

Joyce, Nancy E. "Building Stata: the Design and Construction of Frank O. Gehry's Stata Center at MIT." The MIT Press, 2004.

Menino, Thomas M. et. al. "On Common Ground: The Edward Ingersoll Browne Trust Fund City of Boston" Boston: The Browne Fund, 2000.

Pritchard, Marcy. et. al. Flashmaps Boston: The Ultimate Street & Information Finder. Boston: Fodor's Traveling Co., 1994.

國家圖書館出版品預行編目資料

【空間景觀・公共藝術】公共藝術在波士頓= Public Art in Boston

陳昌銘／撰文・攝影 . -- 初版 . -- 台北市：藝術家出版社，2005〔民94〕

面；17×23 公分

ISBN 986-7487-60-5（平裝）

1.公共藝術—美國

920 94016910

【空間景觀・公共藝術】
公共藝術在波士頓
Public Art in Boston
黃健敏／策劃
陳昌銘／撰文・攝影

發行人　何政廣
主編　王庭玫
文字編輯　王雅玲、謝汝萱
美術設計　陳力榆
封面設計　曾小芬

出版者　藝術家出版社
台北市重慶南路一段147號6樓
TEL：（02）2371-9692〜3
FAX：（02）2331-7096
郵政劃撥：01044798 藝術家雜誌社帳戶

總　經　銷　時報文化出版企業股份有限公司
桃園縣龜山鄉萬壽路二段351號
TEL：（02）2306-6842

初版／2005年11月
定價／新台幣380元

ISBN　986-7487-60-5（平裝）
法律顧問　蕭雄淋